EXPLORE
Personal trainer

Eddie

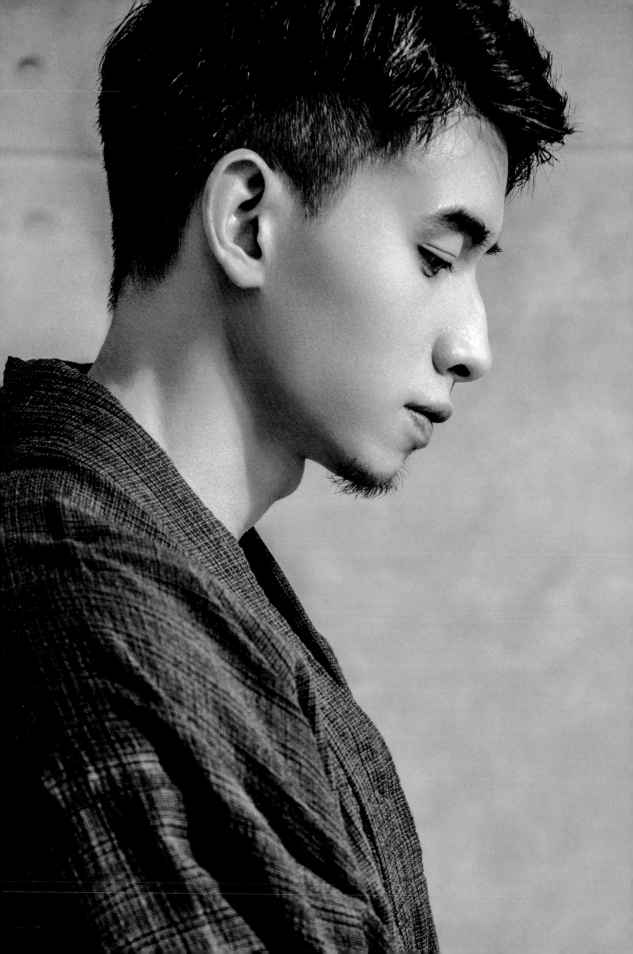

封面人物
cover people

自由教練 / Eddie

「我的個性比較慢熱」這是 Eddie 給自己下的註解 ，他笑笑地說；就像他對自己訓練的要求一樣，
穩扎穩打，健身沒有捷徑，你付出多少時間、力氣，你的身體就會帶給你多少的回饋成果。

和他一起運動的學員都知道，
Eddie 天生個性屬於理性觀察型的貓
屬性，有著冷靜沉著的特質，能夠帶
給上課的學員一種絕佳的安全感，他
說「也許每個來找我報名健身的原因
都不一定相同，但我想做的事，讓他
們在我的課程之中，用安全的方式朝
著他們理想的目標更加前進。」

在訪談過程中就會發現，雖然
Eddie 教練平時話不多，但是對於自
己的專業領域，絕對會在適當的時間
給學員最有效的輔助。

充滿想法的 Eddie 也在這一次的
拍攝中不斷的挑戰不一樣的風格，把
握每一次機會讓自己創造更多的可
能。

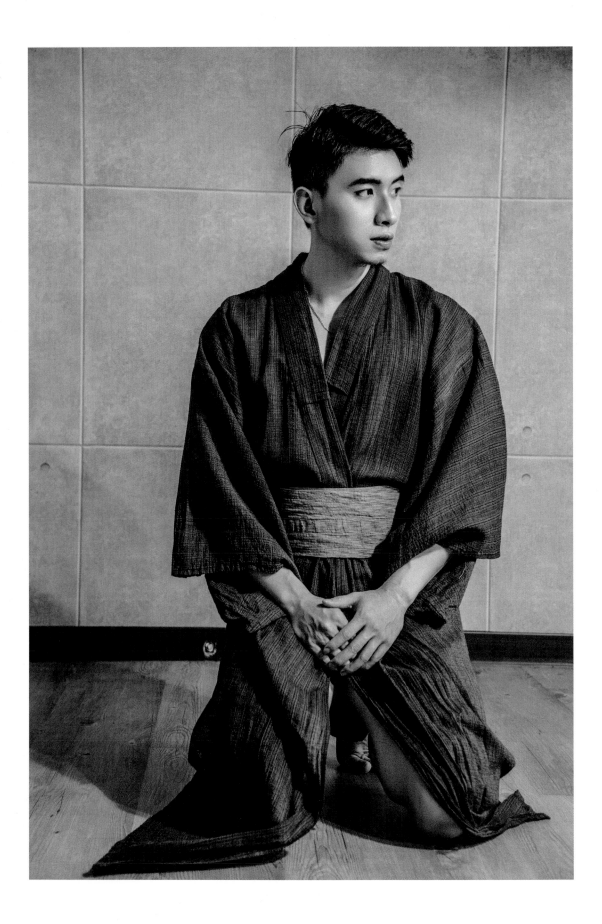

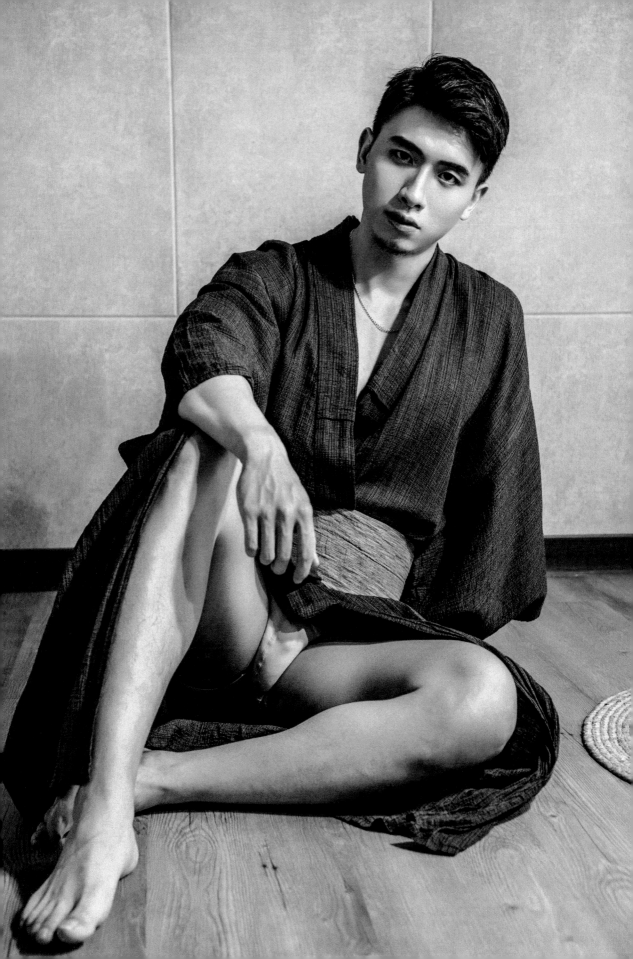

自我調整 / Adjust yourself to the best condition

　　面對工作，教練的身分是我本業的專業項目，在日常中指導我的學員對於身體健康的維持、和肌肉的訓練，同時我也在領域中不斷的提升自己，只為了能把學員的體態訓練得更好，達到他們理想的目標

　　很多初期開始接觸健身的朋友，很容易在飲食上強烈的控制自己，讓自己完全不接觸認知中可能導致發胖的食物，短期內可能會有感覺到因為飲食控制而減下的體重，但也很容易地在體重停滯的階段讓自己心理上過得很痛苦

　　記得剛開始接觸健身的我，也會跟著大家從水煮餐開始吃，而且只要吃了一口炸雞和高熱量的垃圾食物就會產生焦慮，但隨著多年的累積經驗，讓我更意識到的是食物對身體的反應，不會因為多吃了 2 片雞胸肉就長肌肉，更不會因為多吃一塊蛋糕就馬上變胖。

　　所以現在的我不管是在備賽階段或是平時自主練習的過程，我更注重的是心理狀態和身理狀態的相互平衡，因為飲食而焦慮很容易影響到自己增基或減指的計劃，所以在運動的同時嘗試著去接納各種食物

　　現在的我和學員的訓練指導更傾向提升「訓練命中率」，讓自己運動的目標肌肉發力達到鍛鍊的效果，就以臥推的動作為例，一個 100KG*10 的訓練動作，學員自己獨立操作很難確保這 10 下當中，每一下都能命中讓胸肌正確發力，要達到高命中率，其中包含專注力 (專注自己確實完成幾下)、身體控制 (讓施作的動作放慢更能讓動作標準)，有效的訓練是向心、離心、頂峰全部到位，都有吃進去目標肌群，而教練的工作就是在旁協助學員有更好的「運動品質」，達到更好的「訓練命中率」

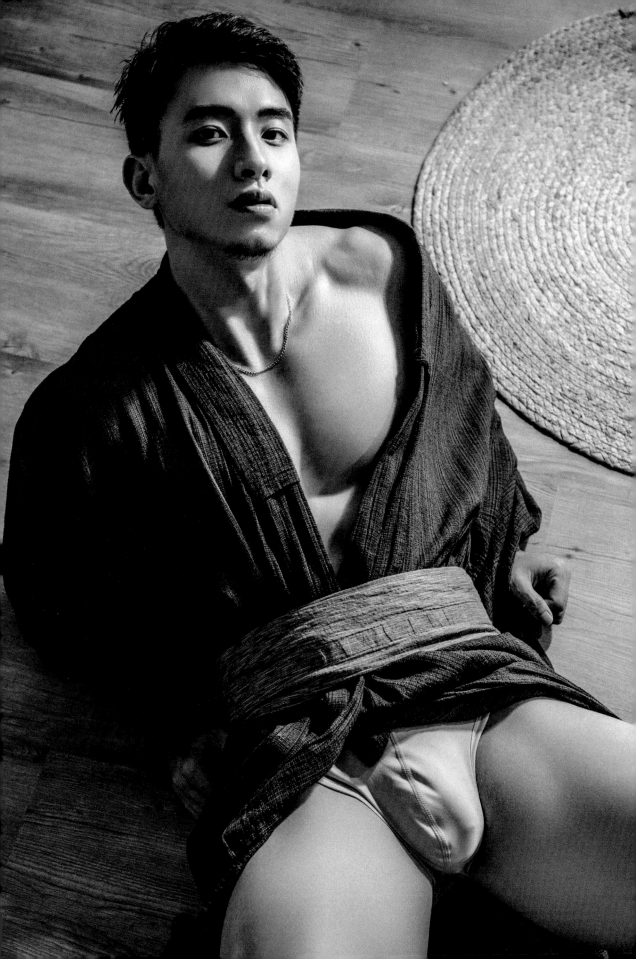

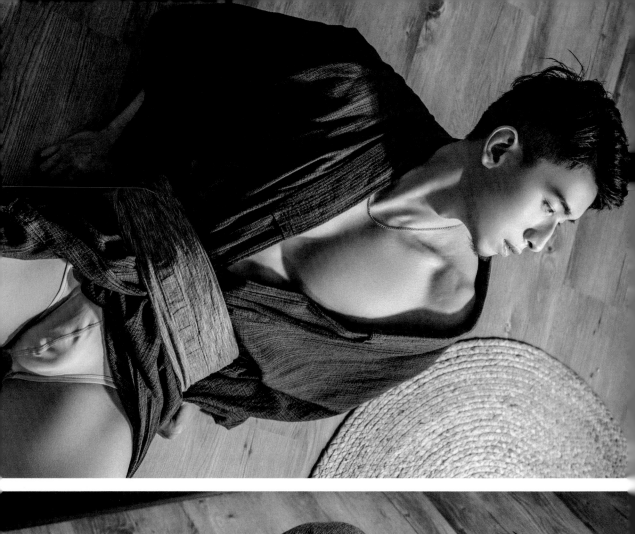
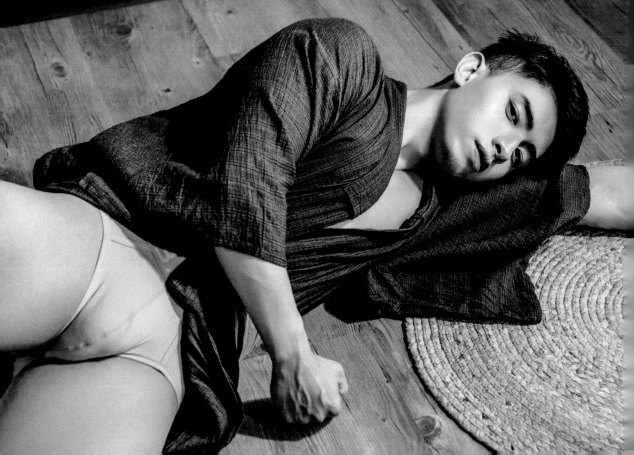

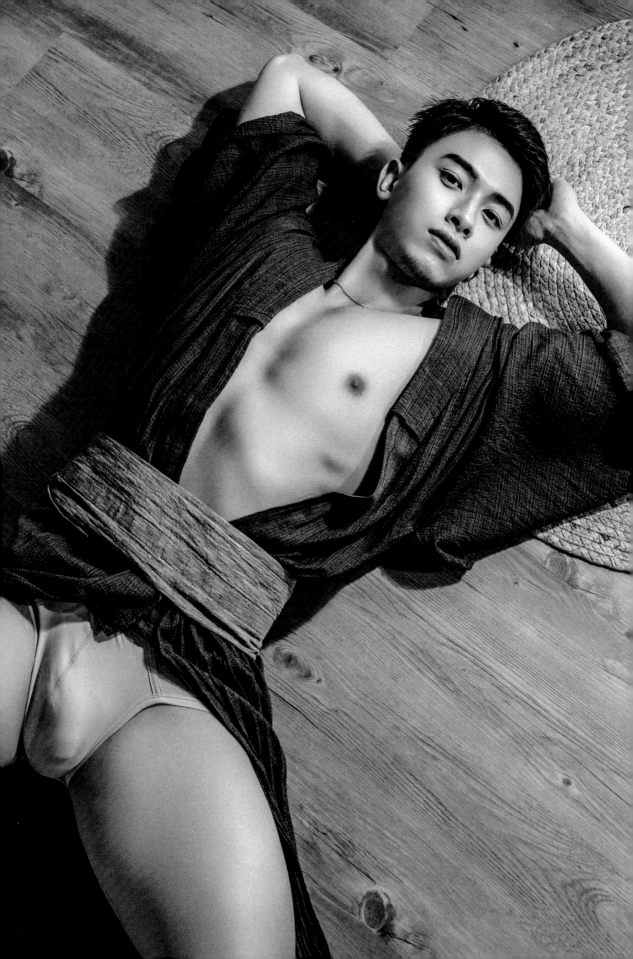

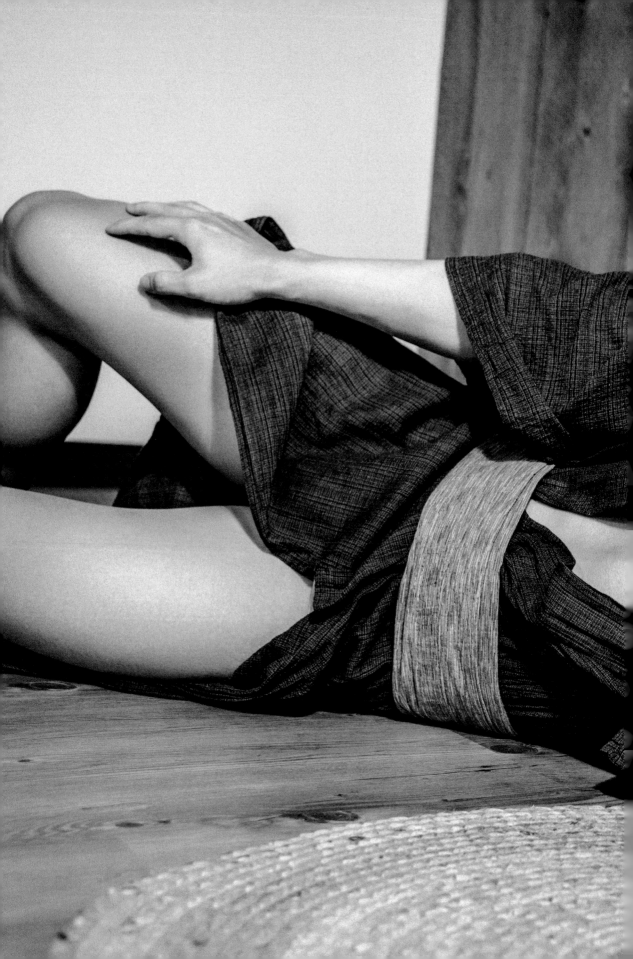

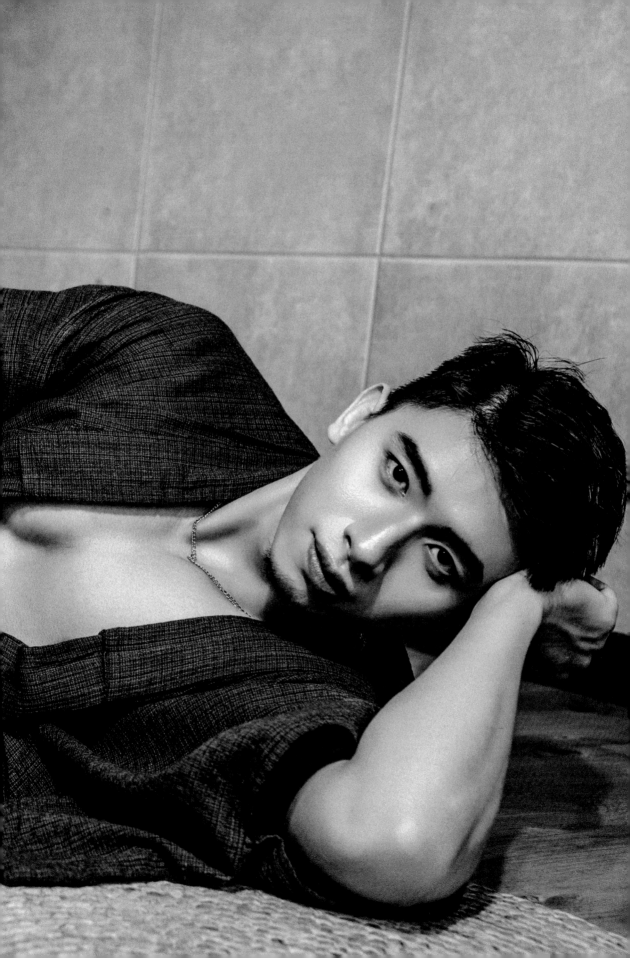

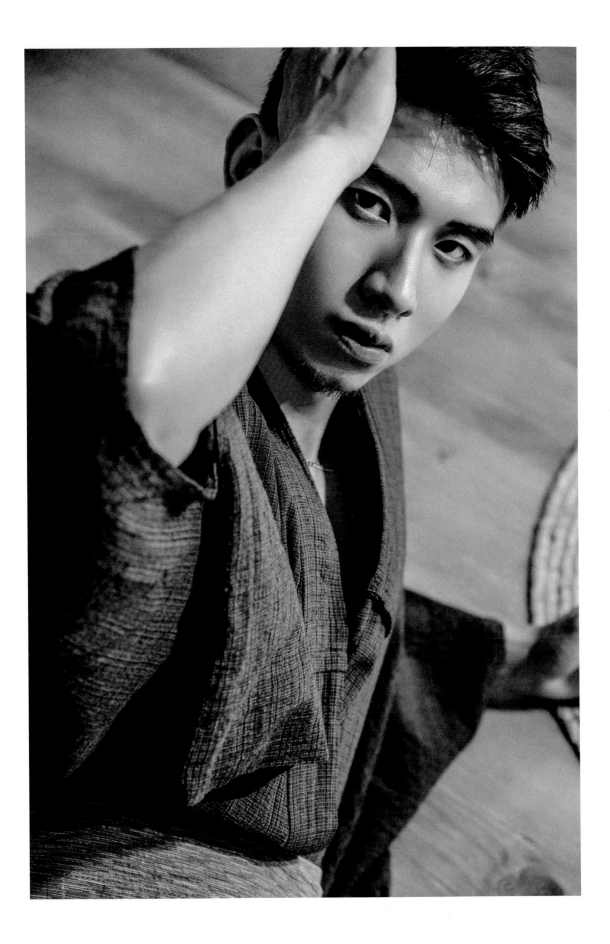

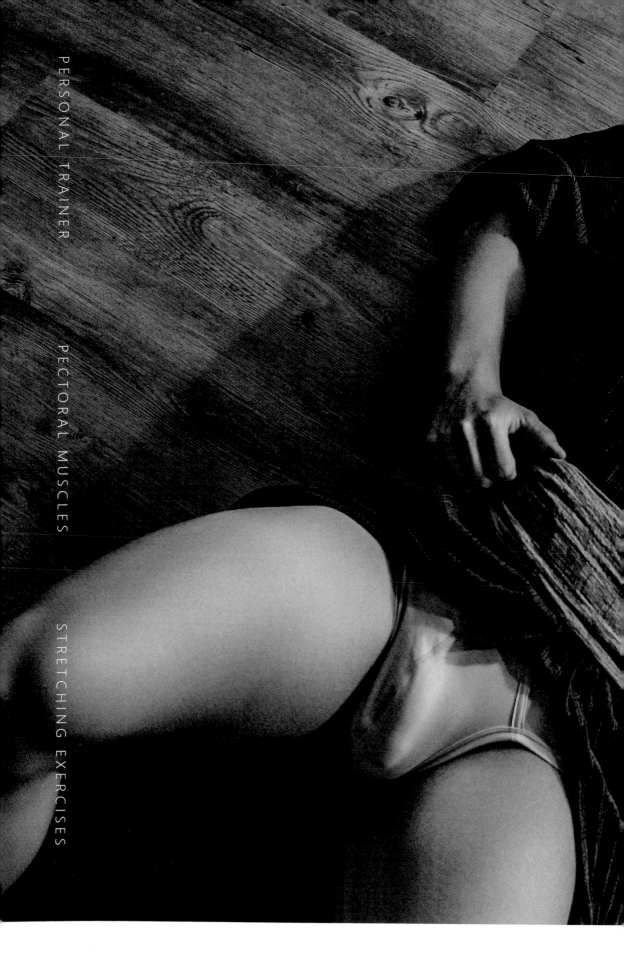

PERSONAL TRAINER

PECTORAL MUSCLES

STRETCHING EXERCISES

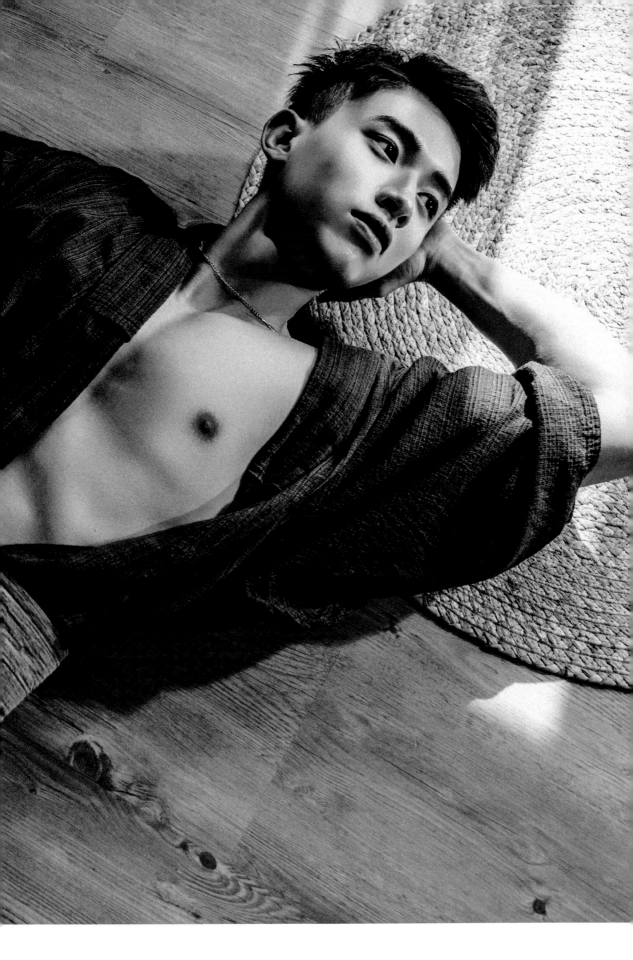

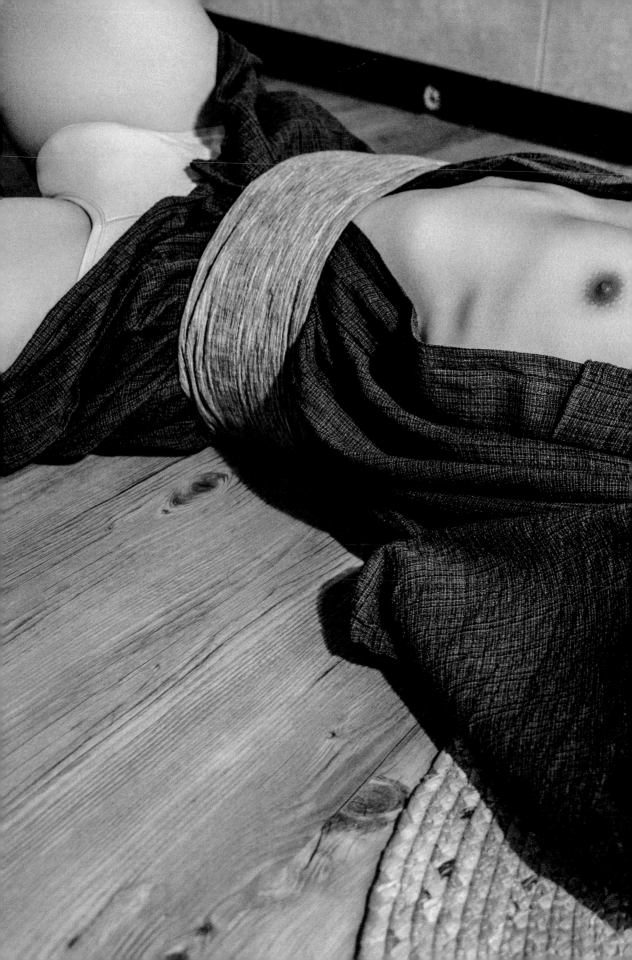

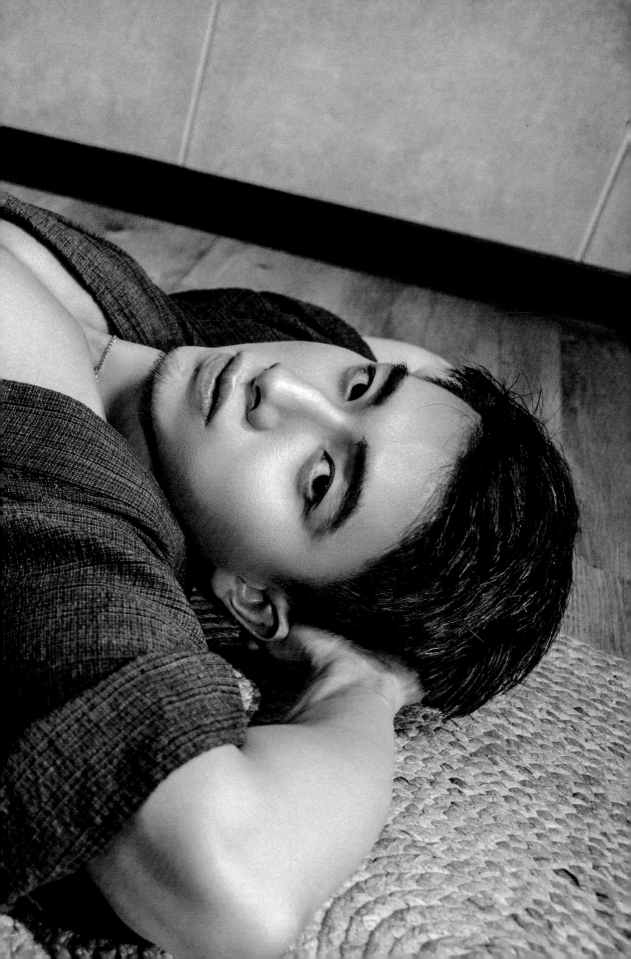

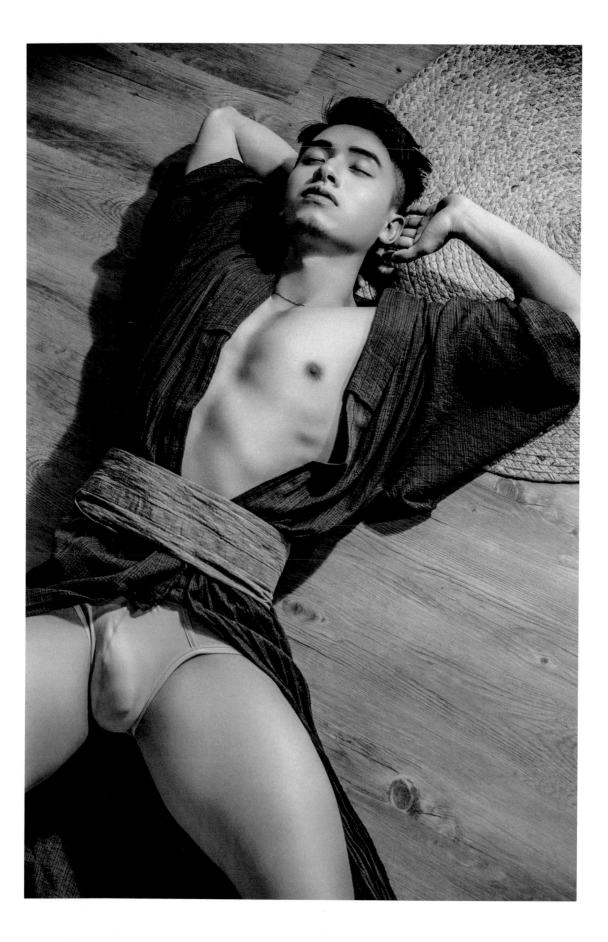

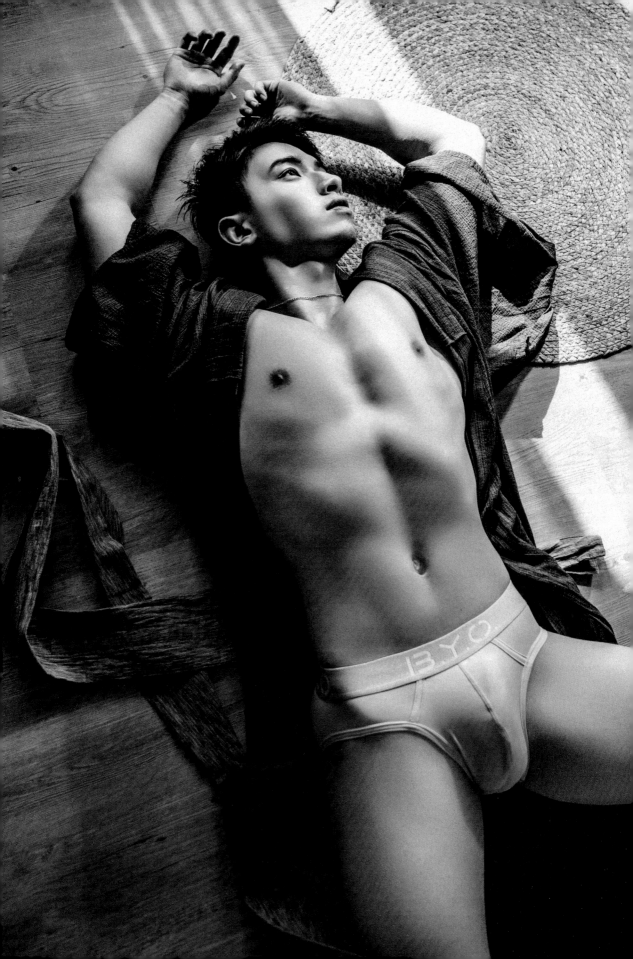

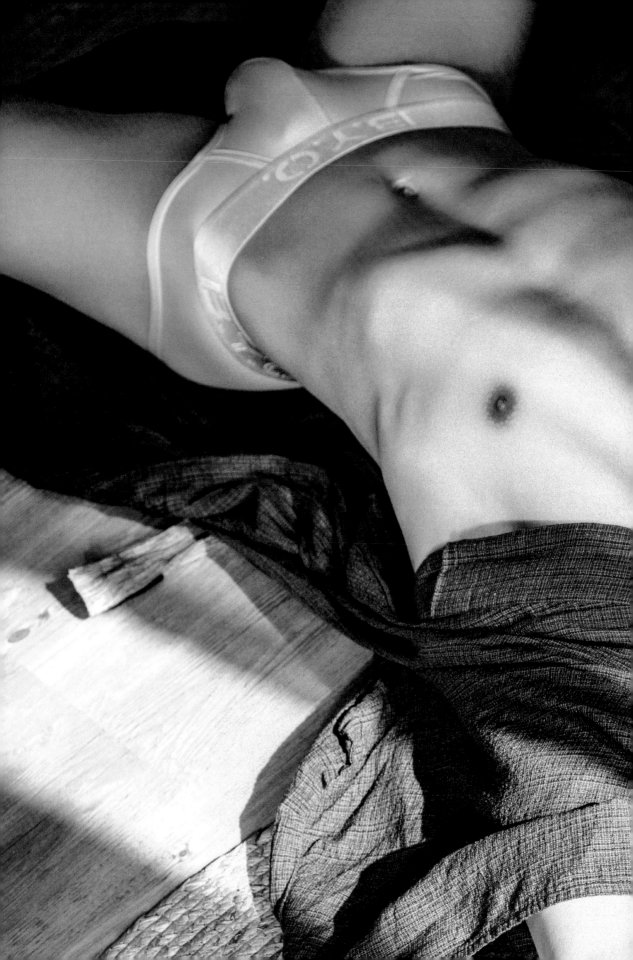

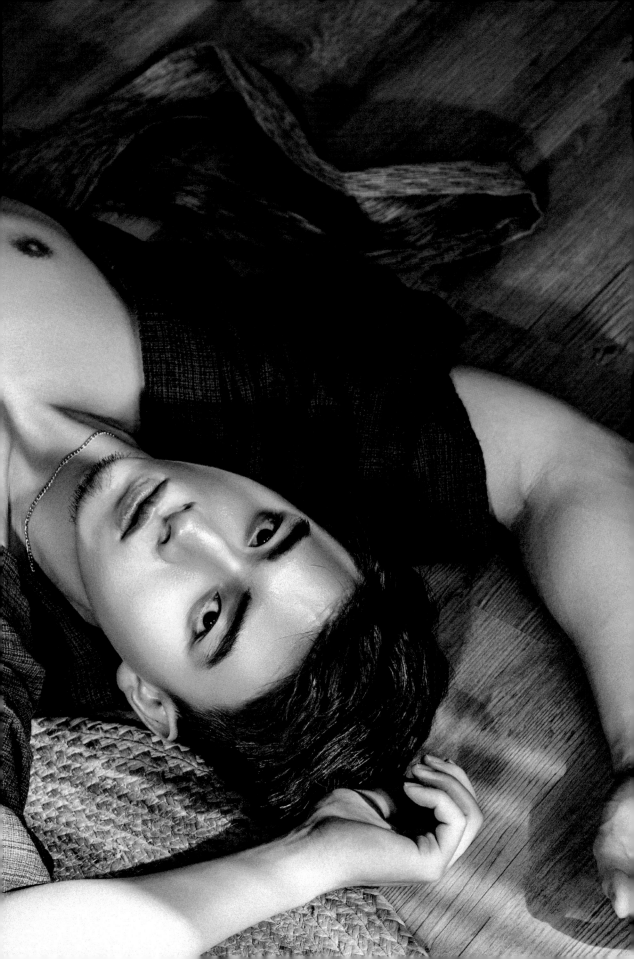

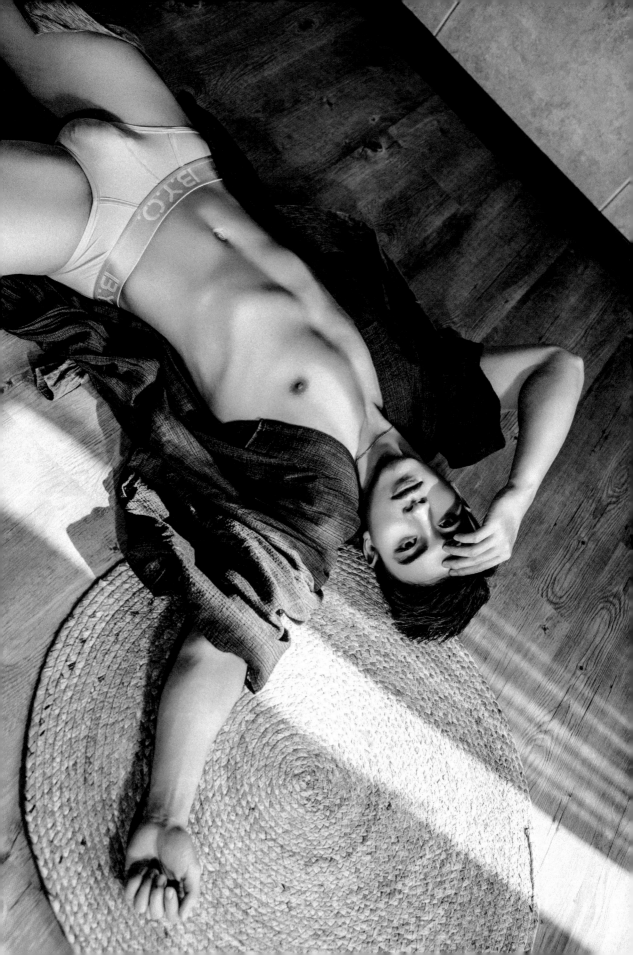

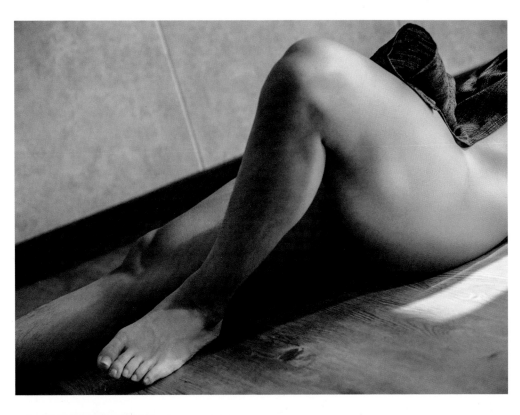

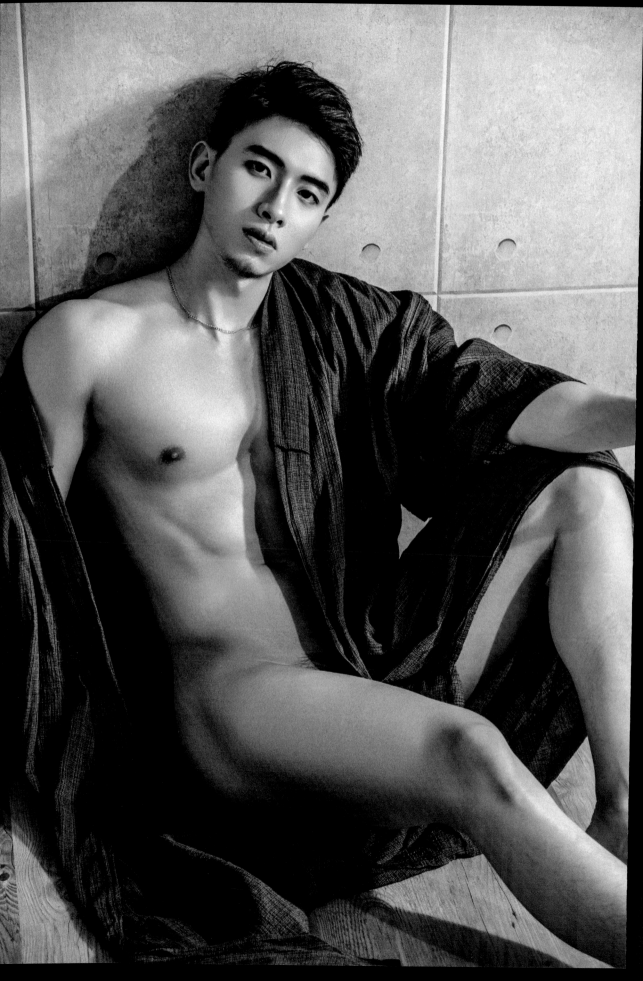

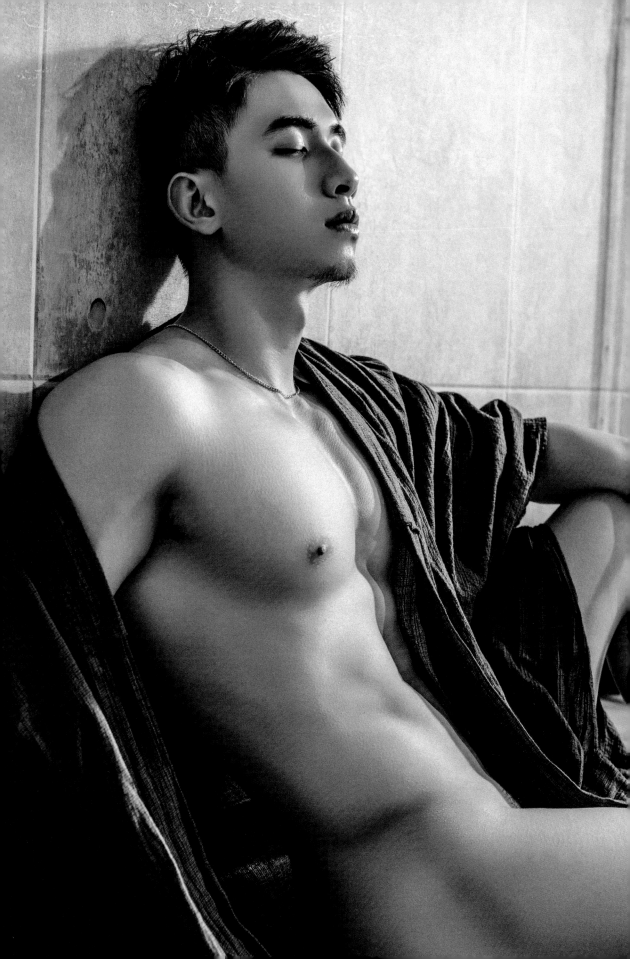

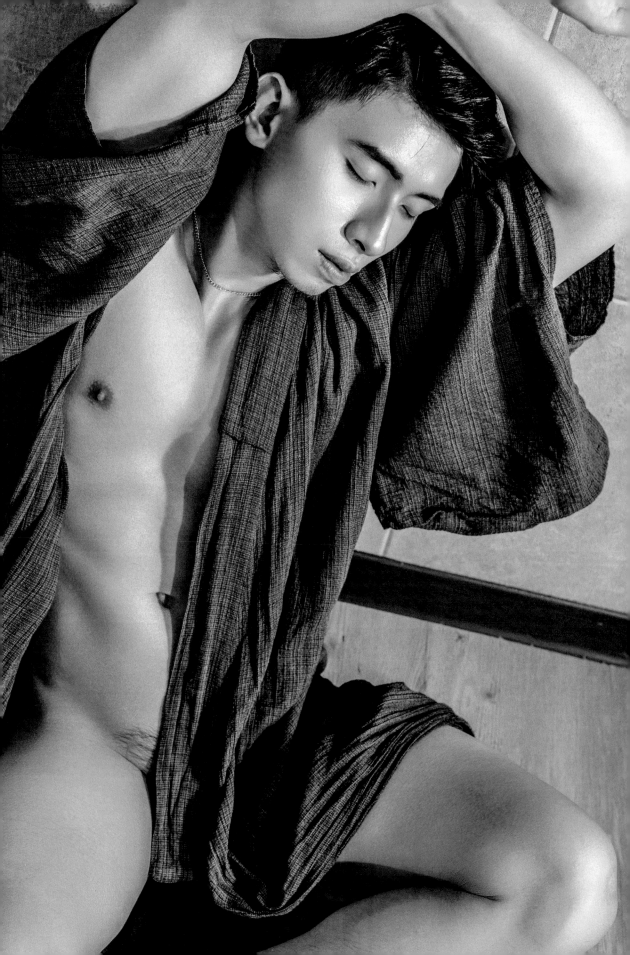

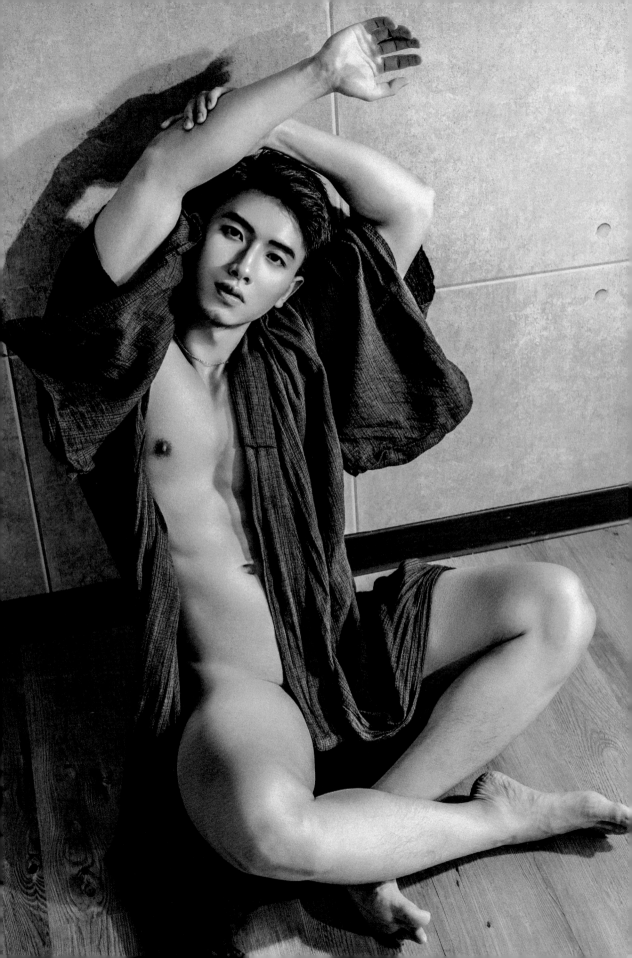

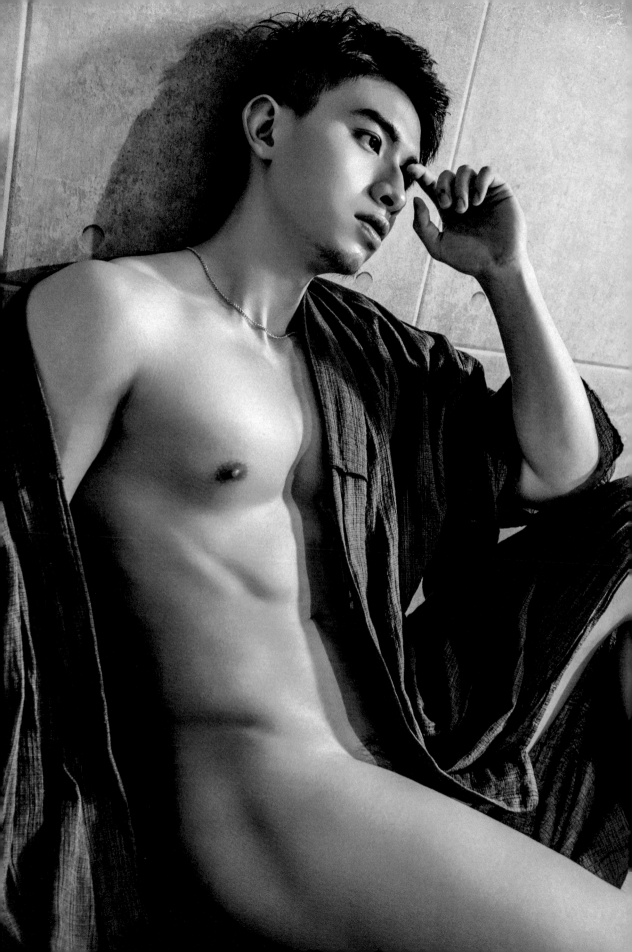

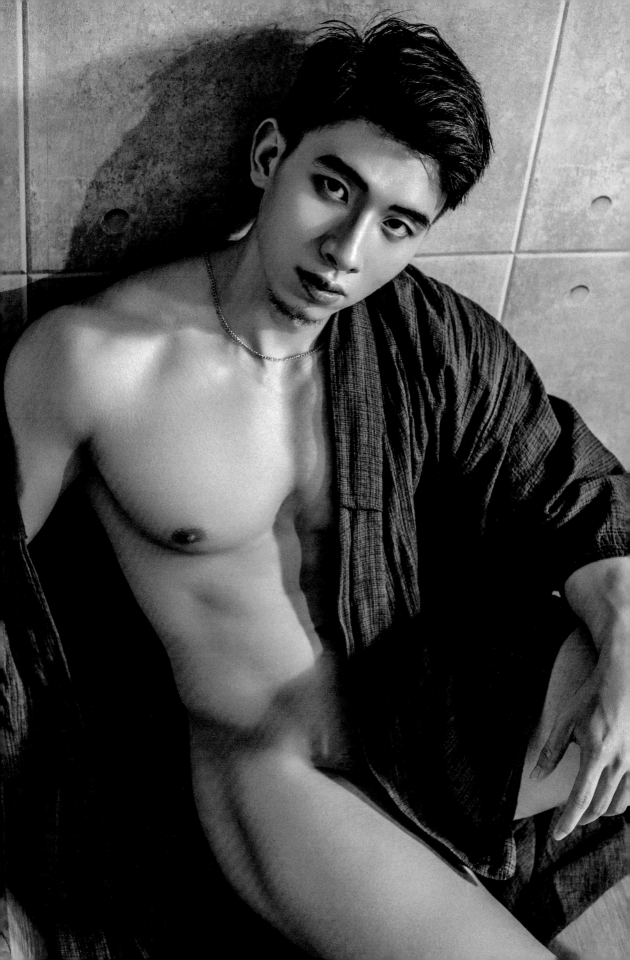

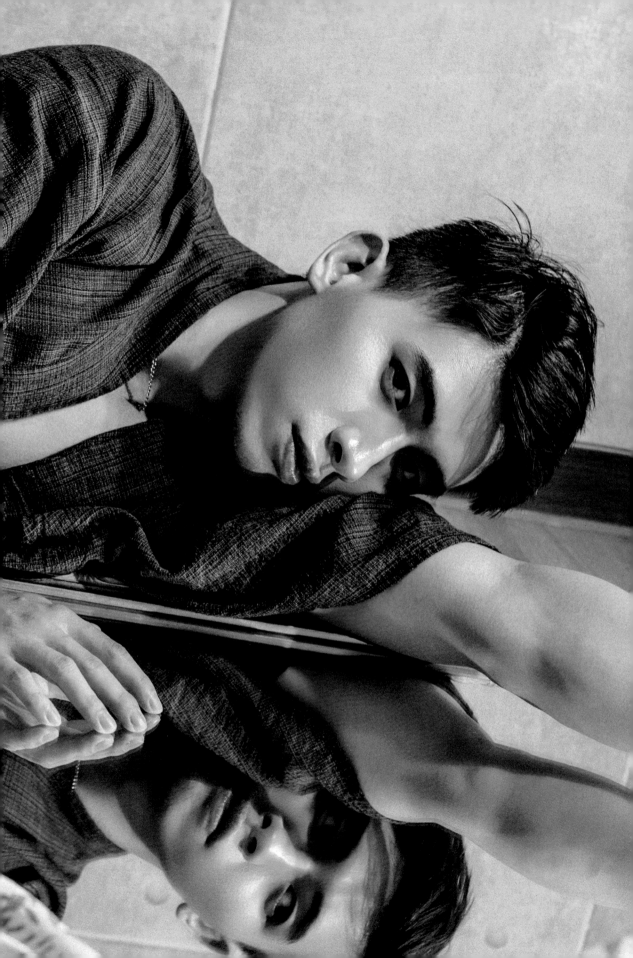

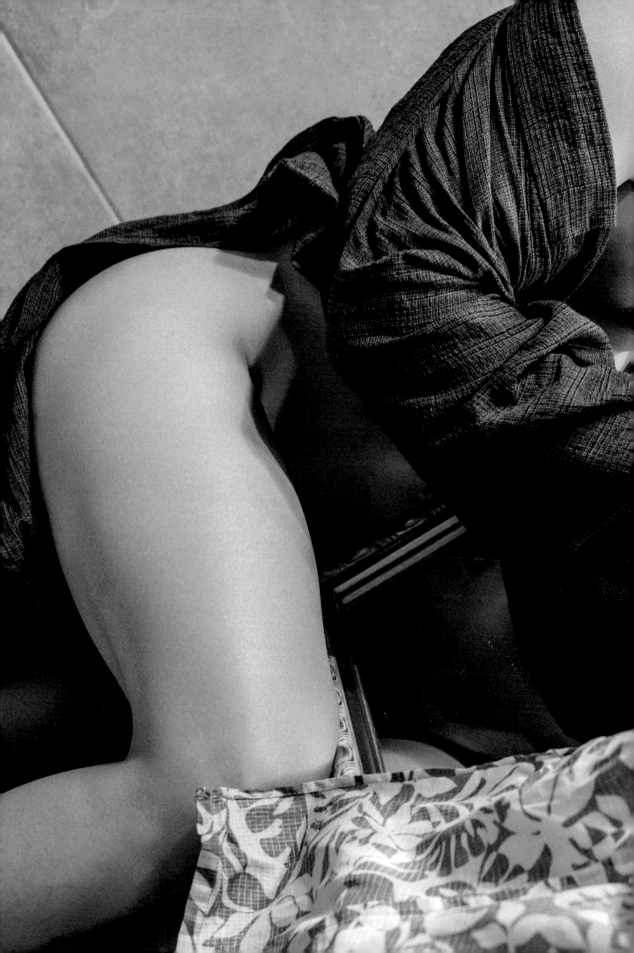

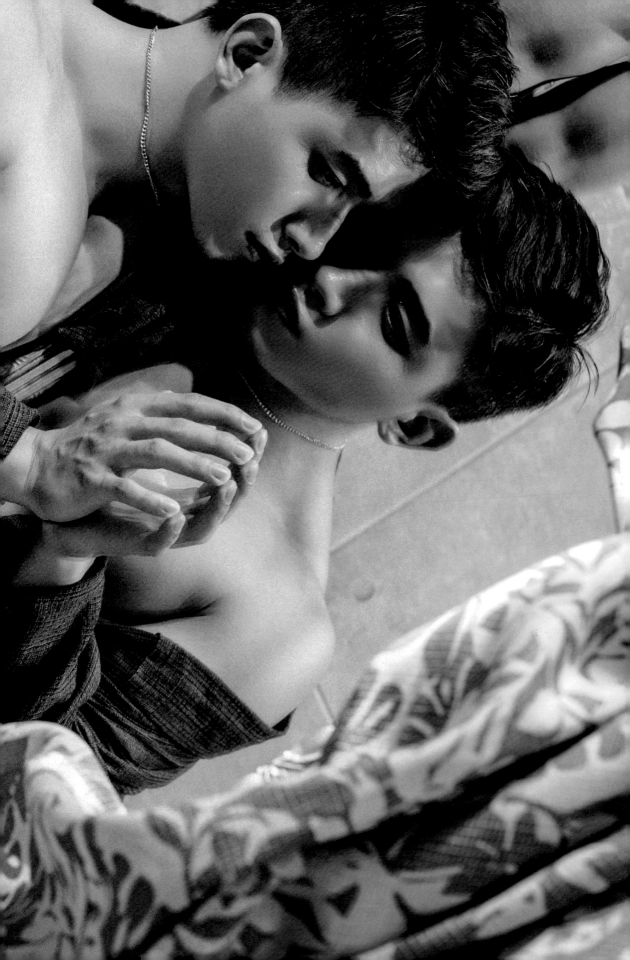

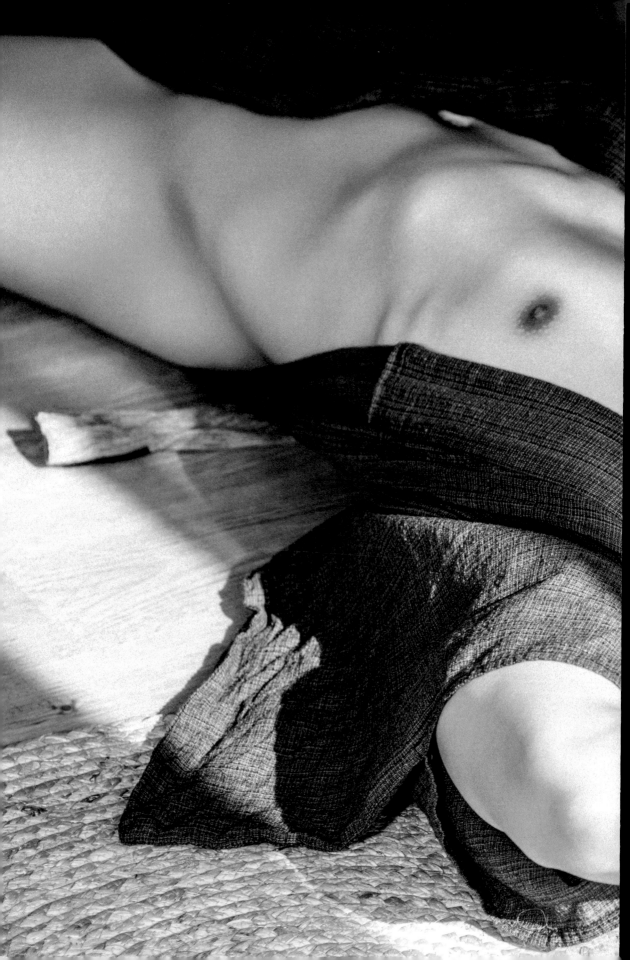

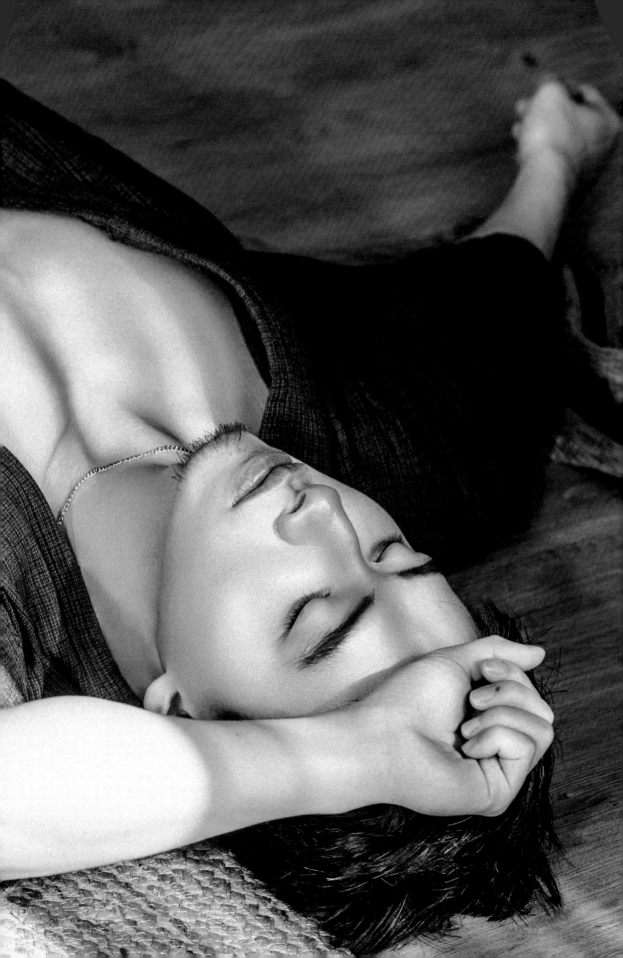

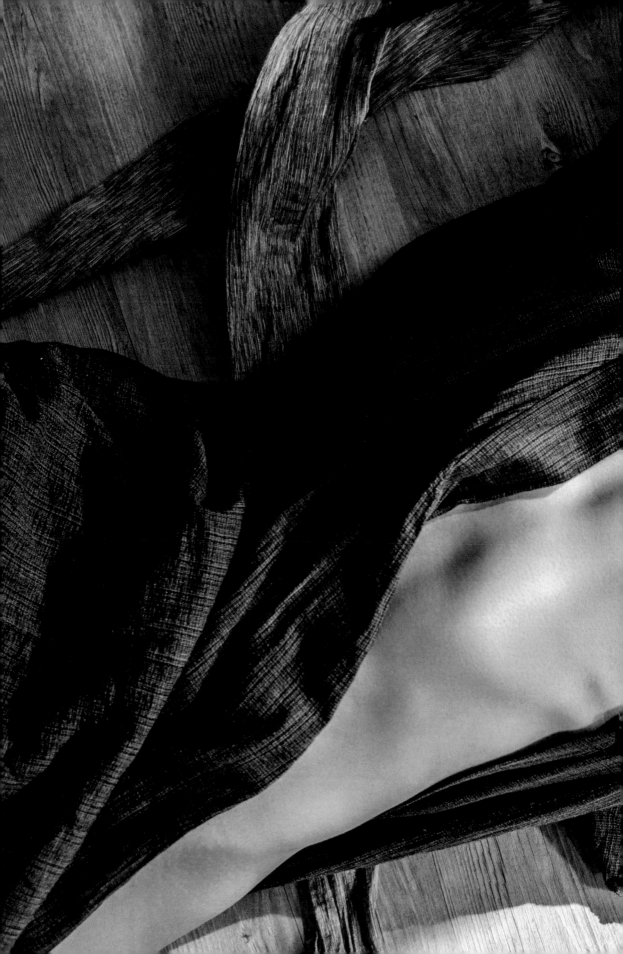

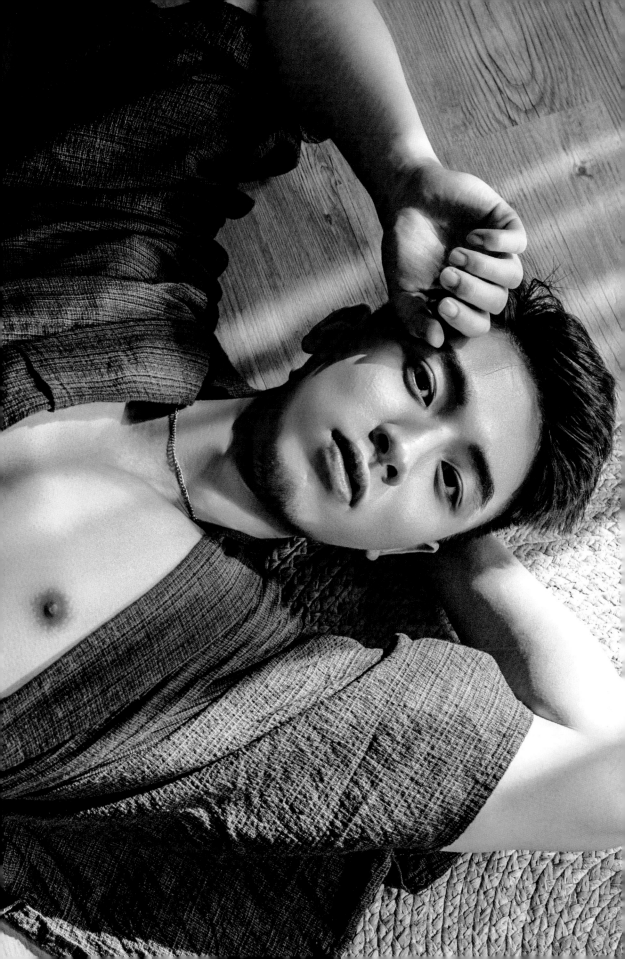

PERSONAL
TRAINER

WITH PLANTS /

Balcony In The Afternoon
See more different him
through the lens

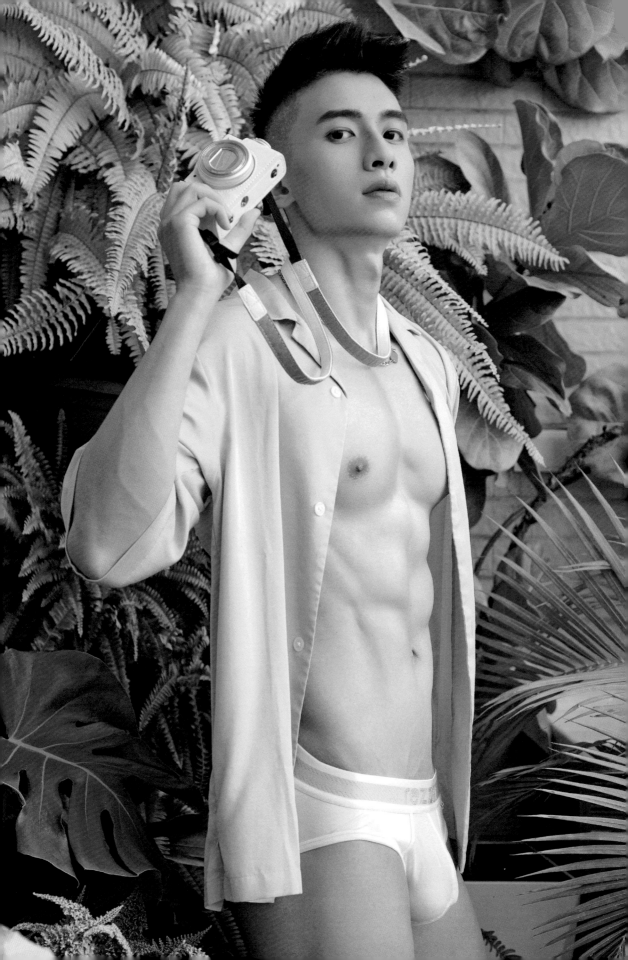

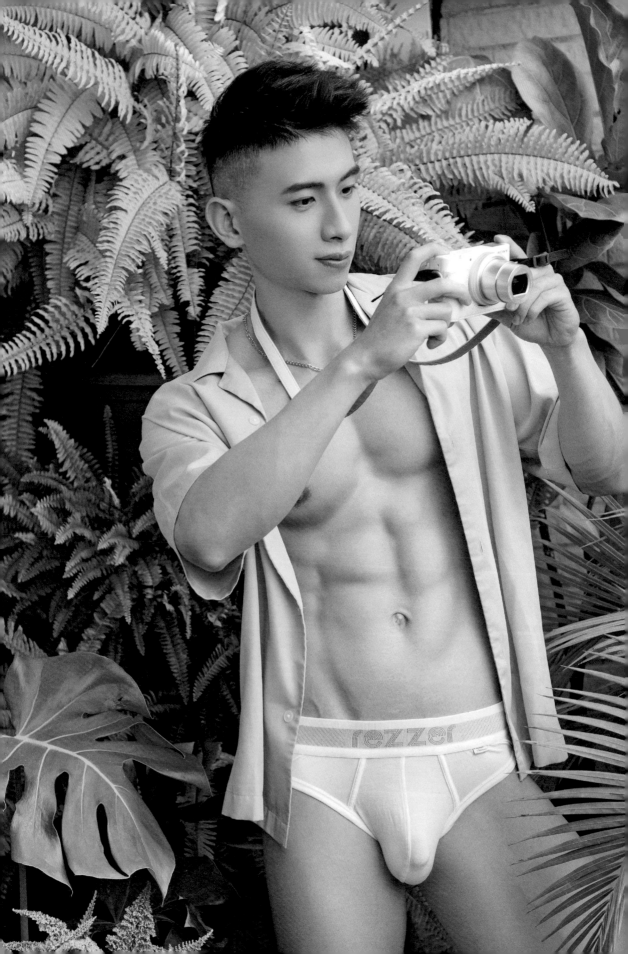

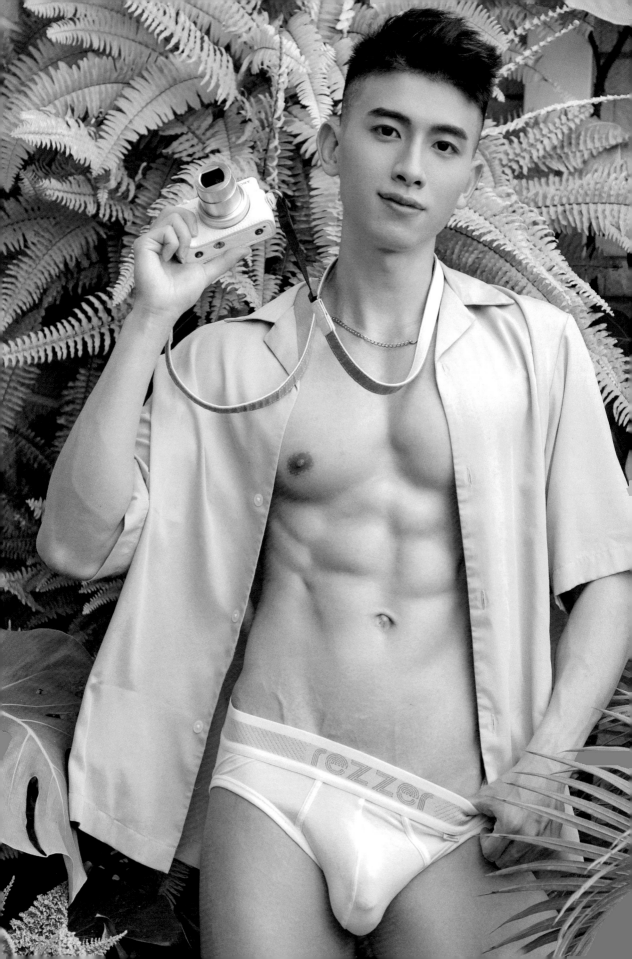

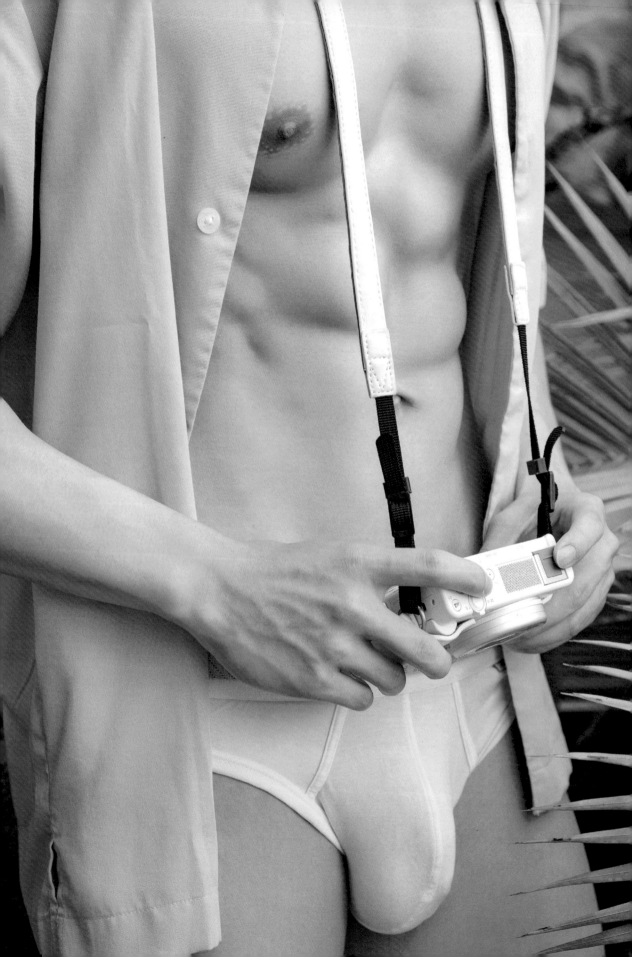

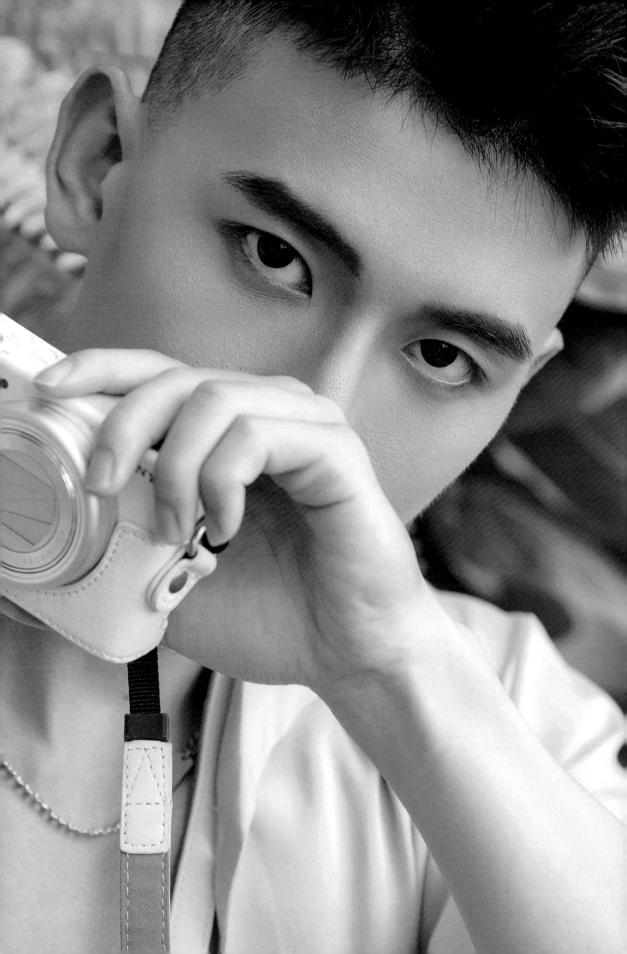

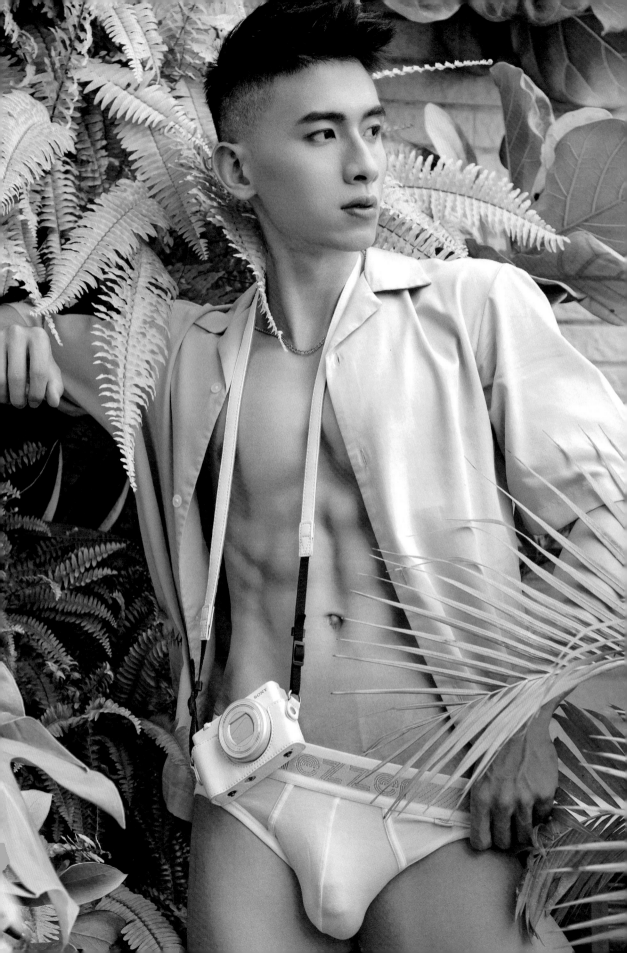

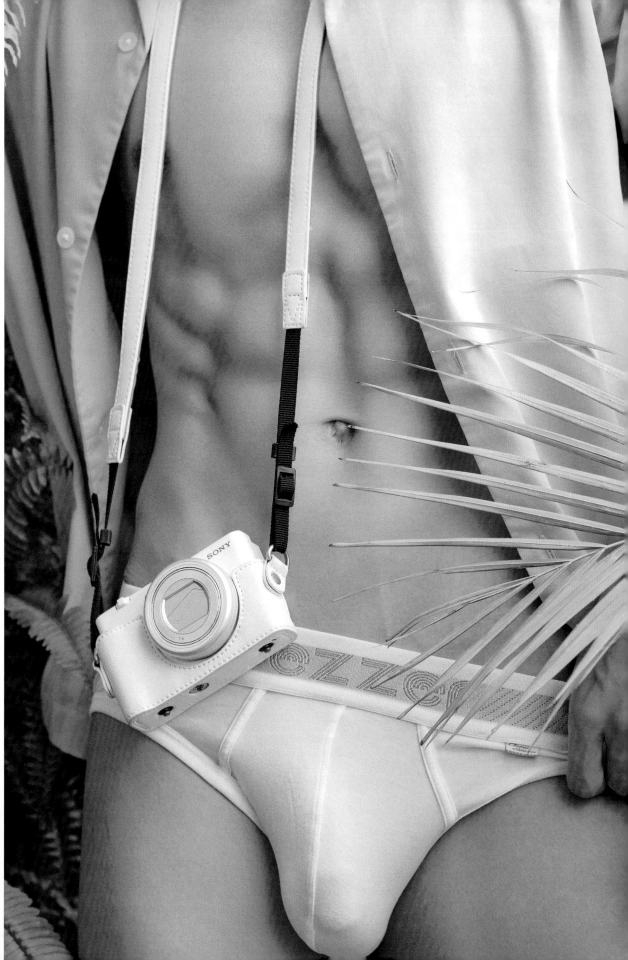

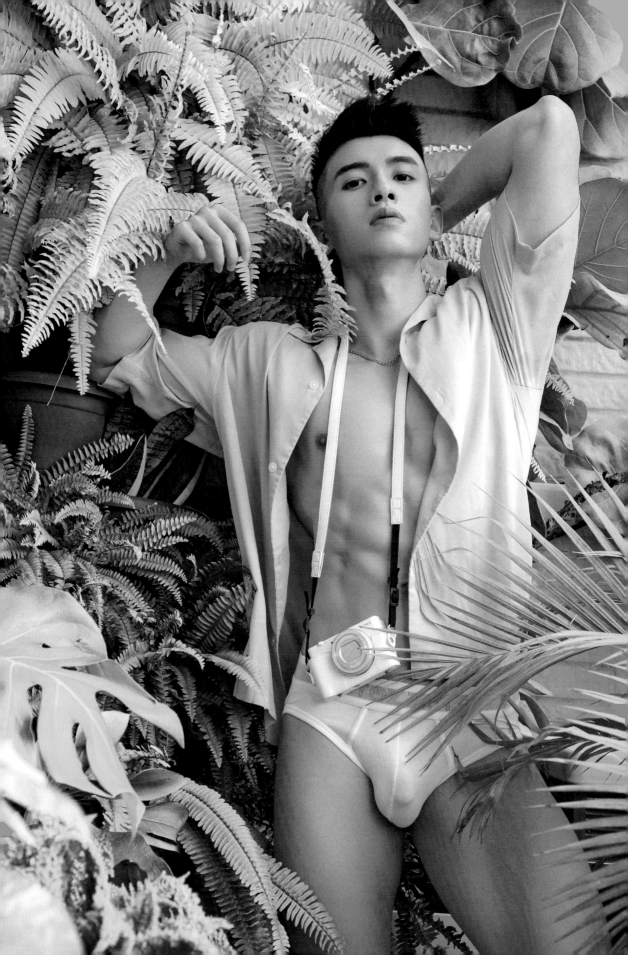

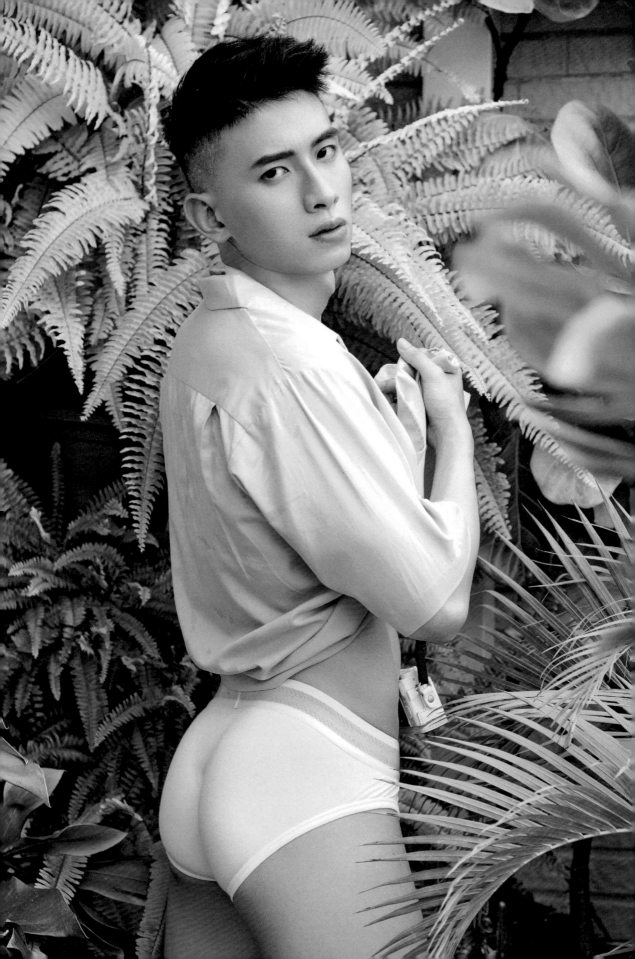

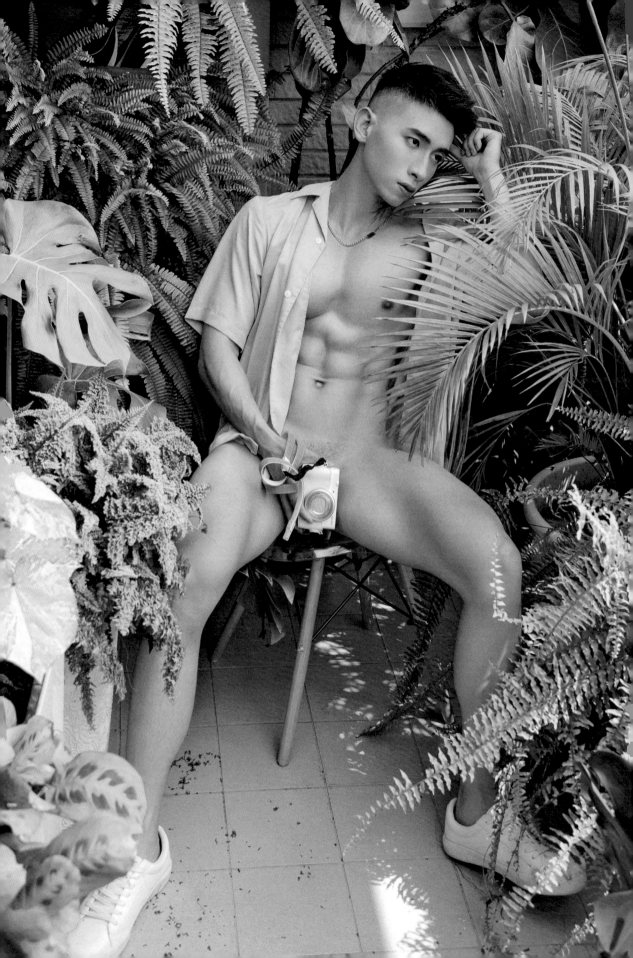

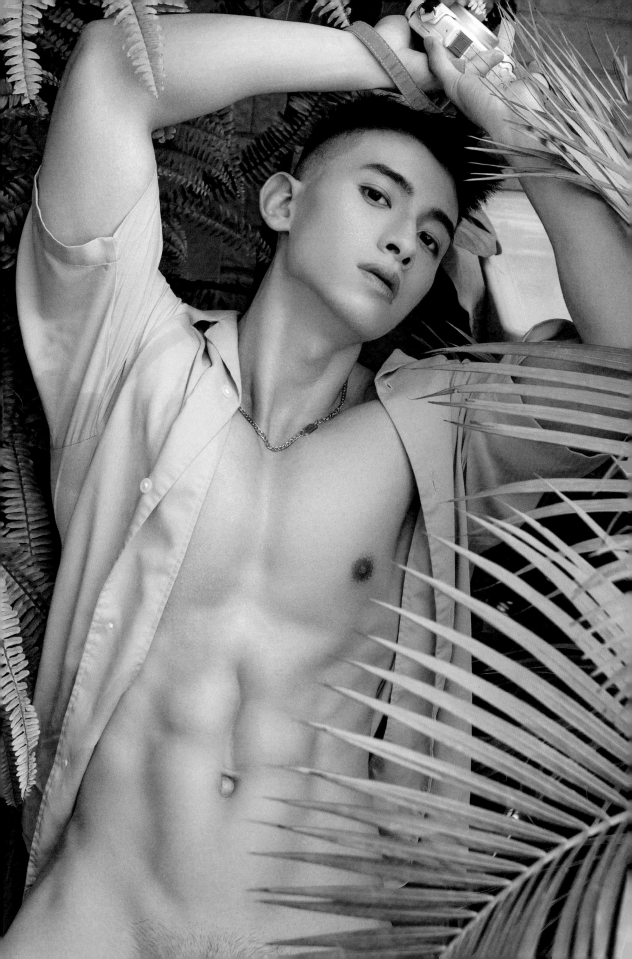

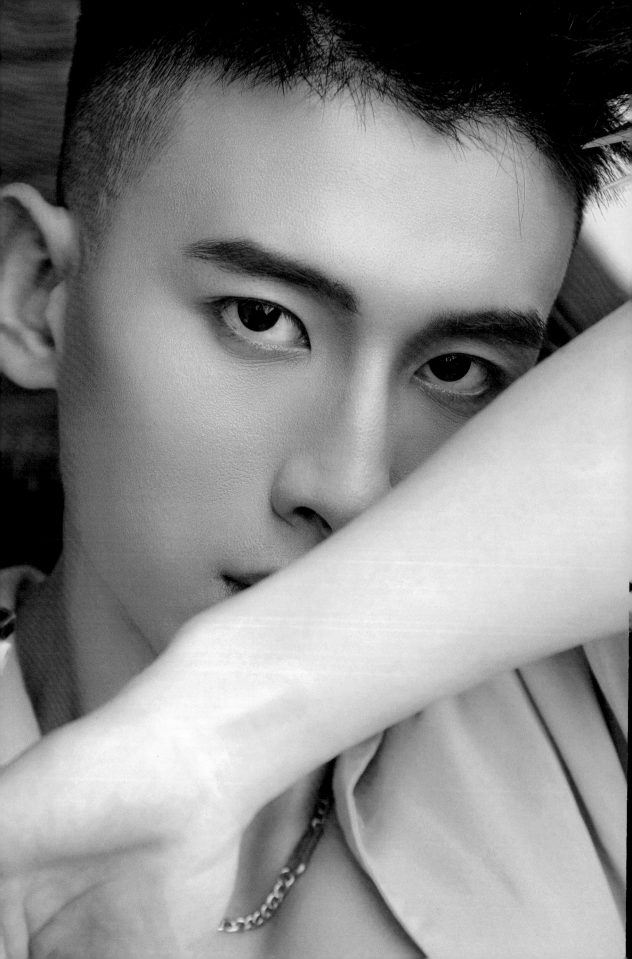

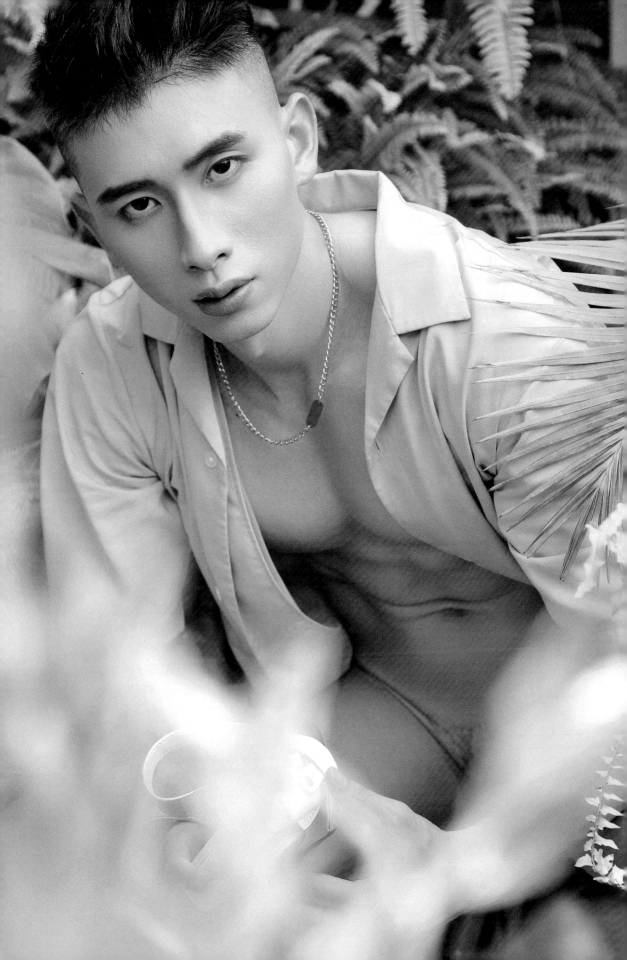

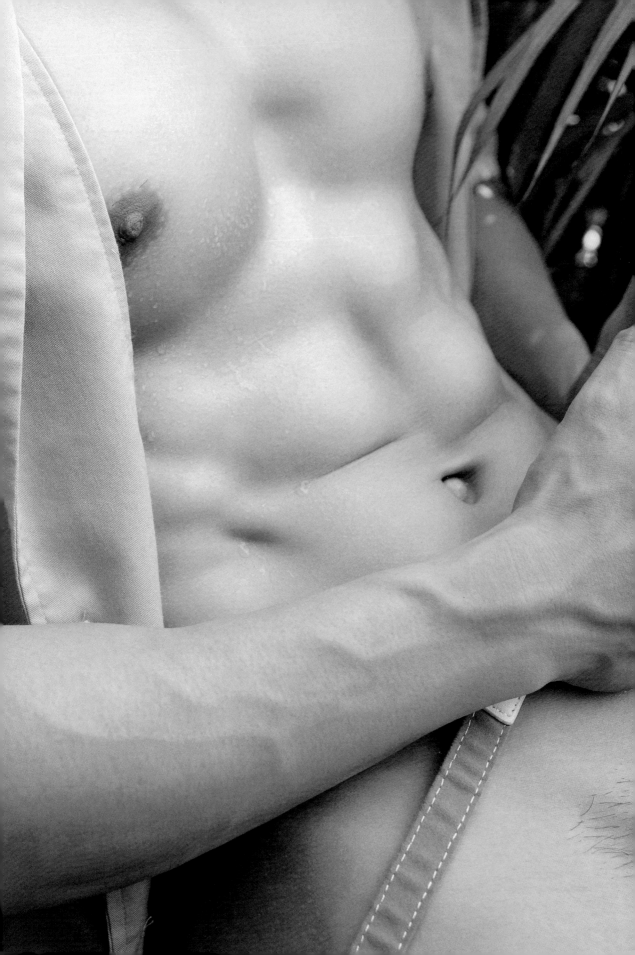

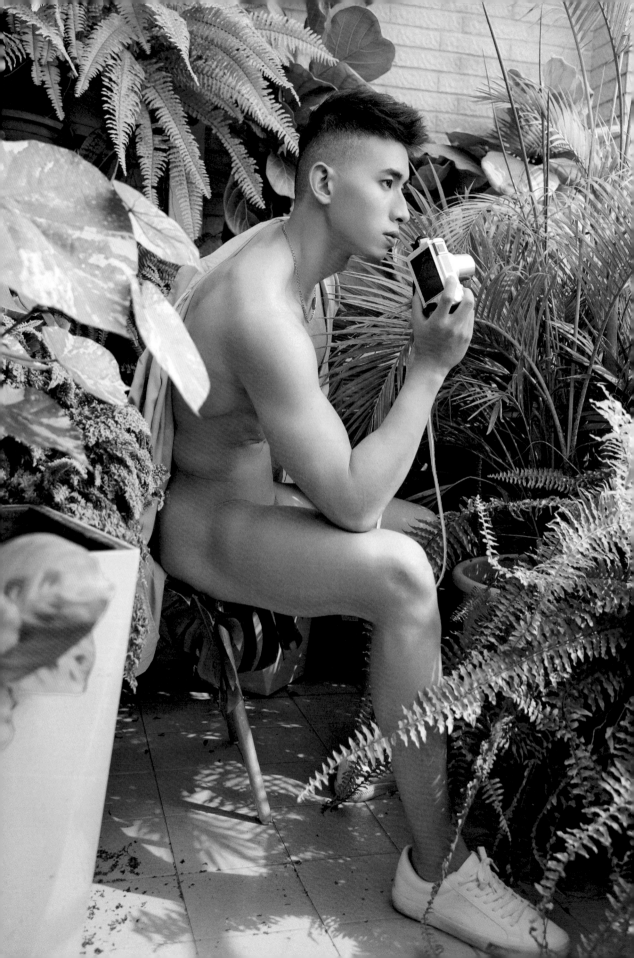

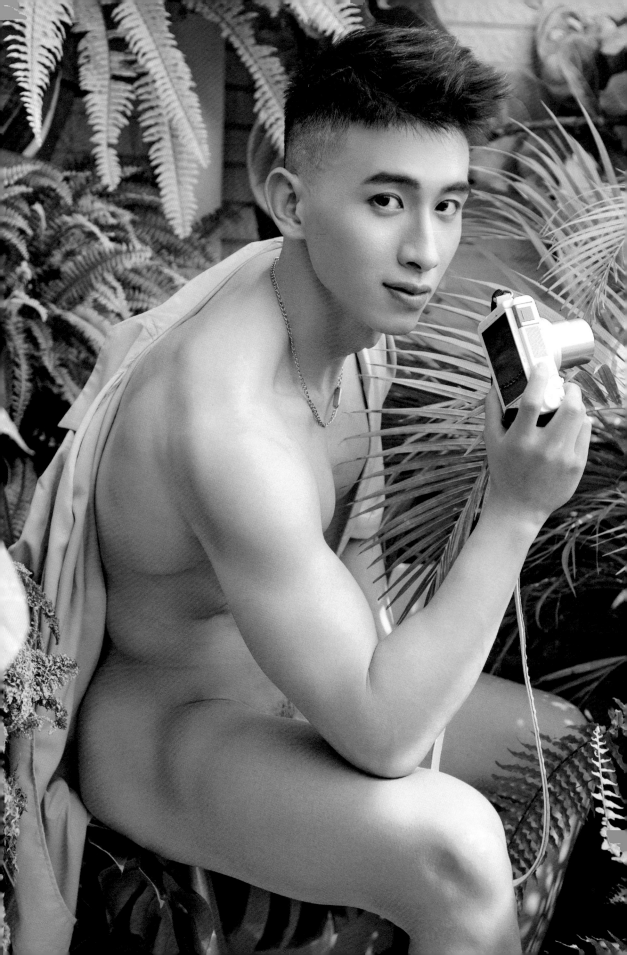

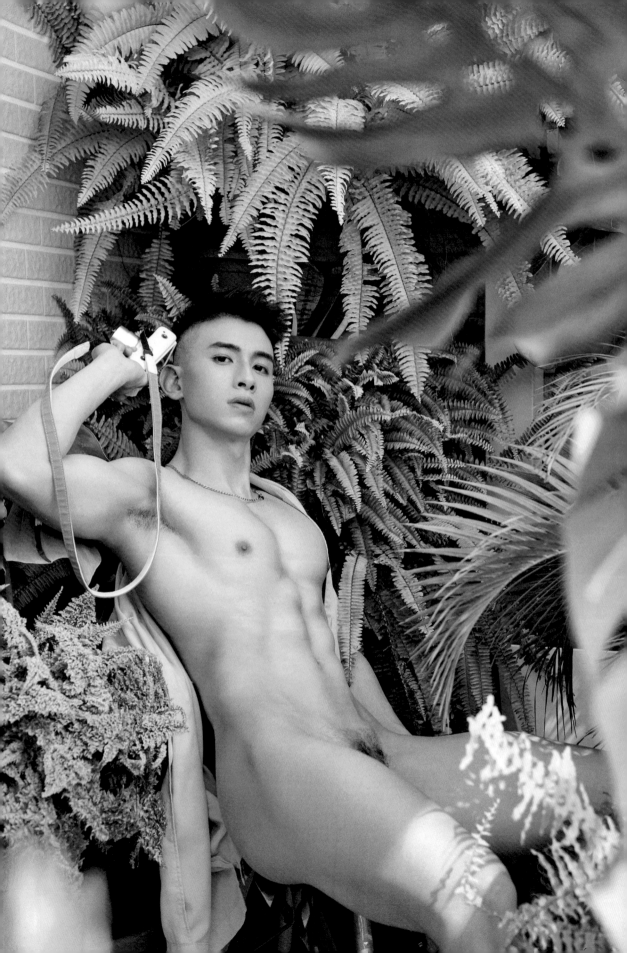

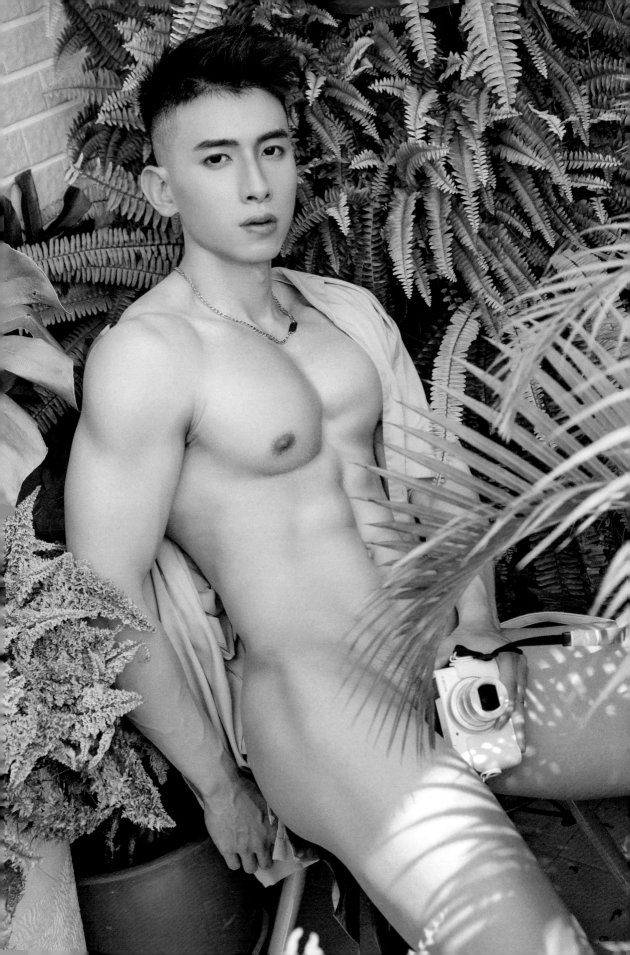

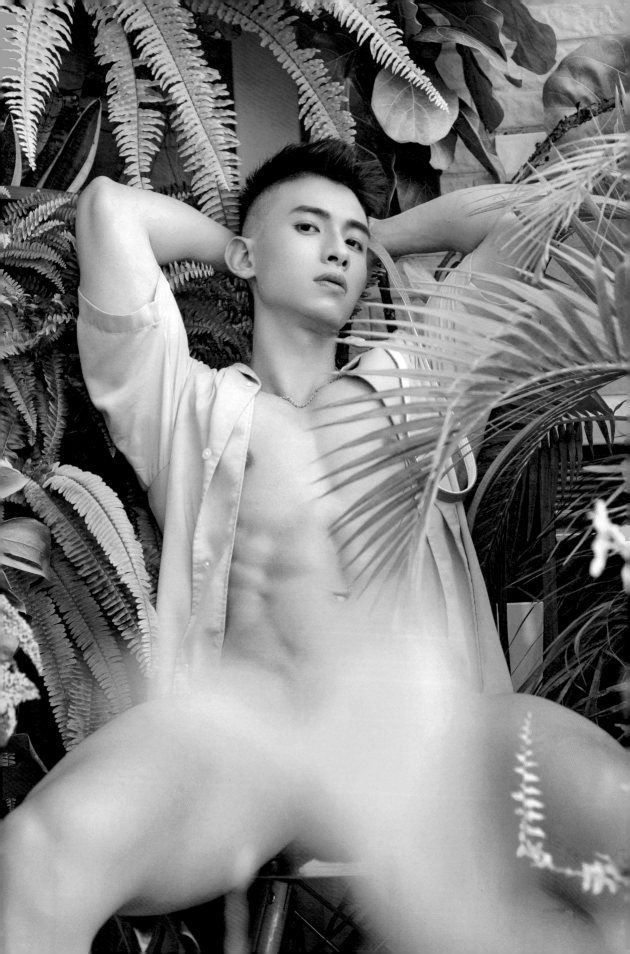

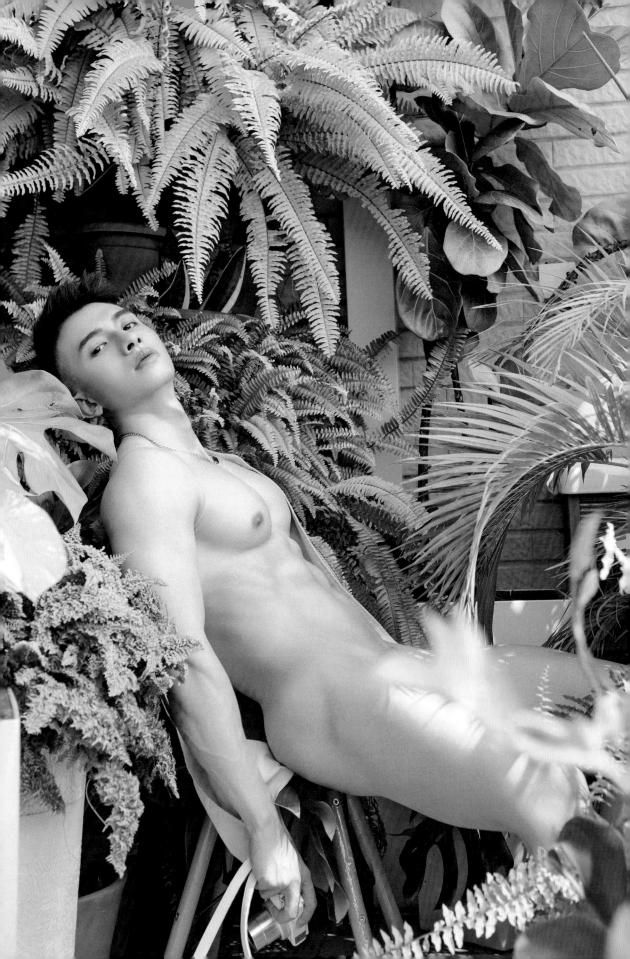

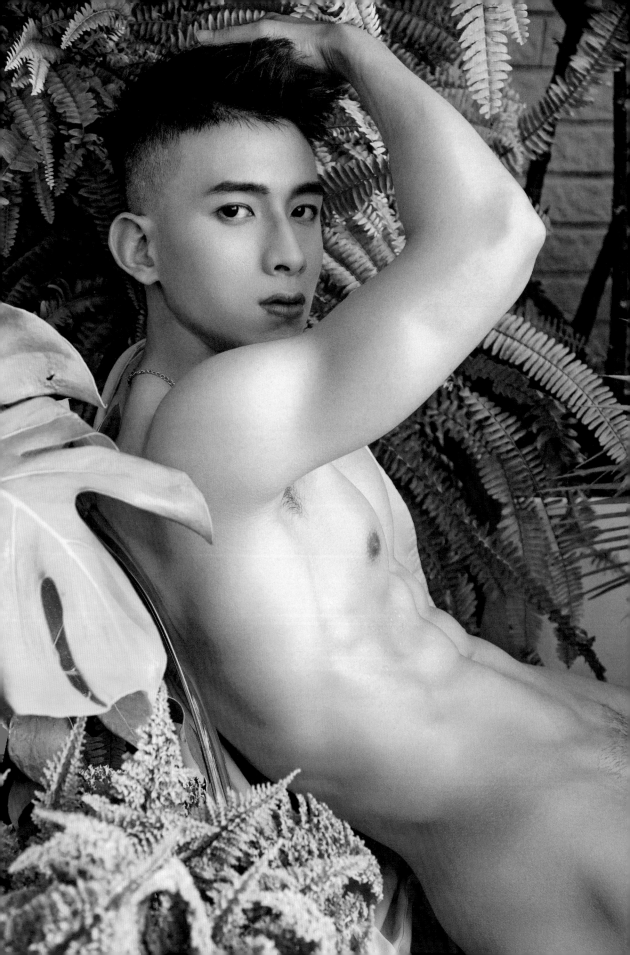

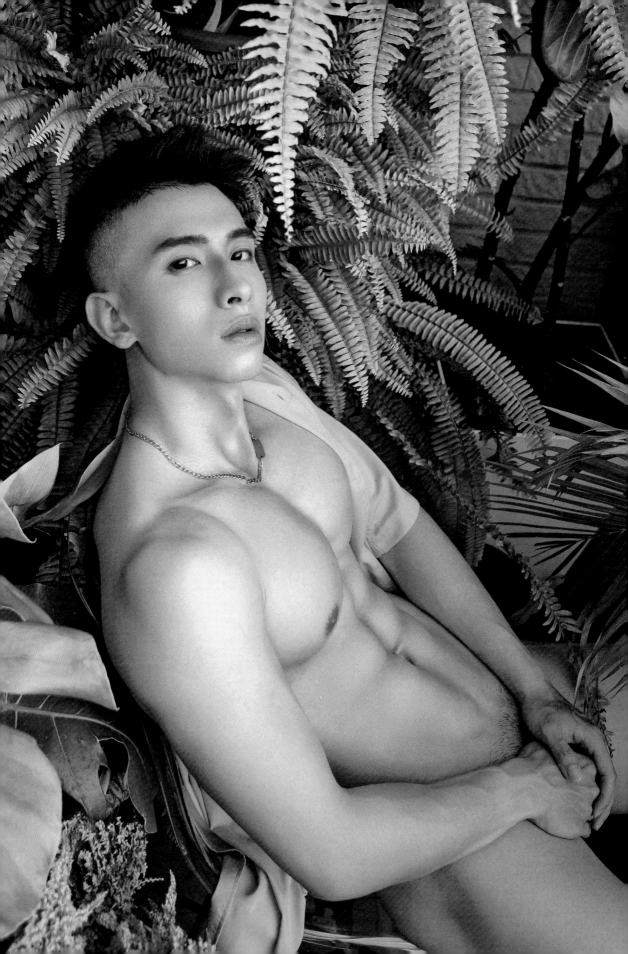

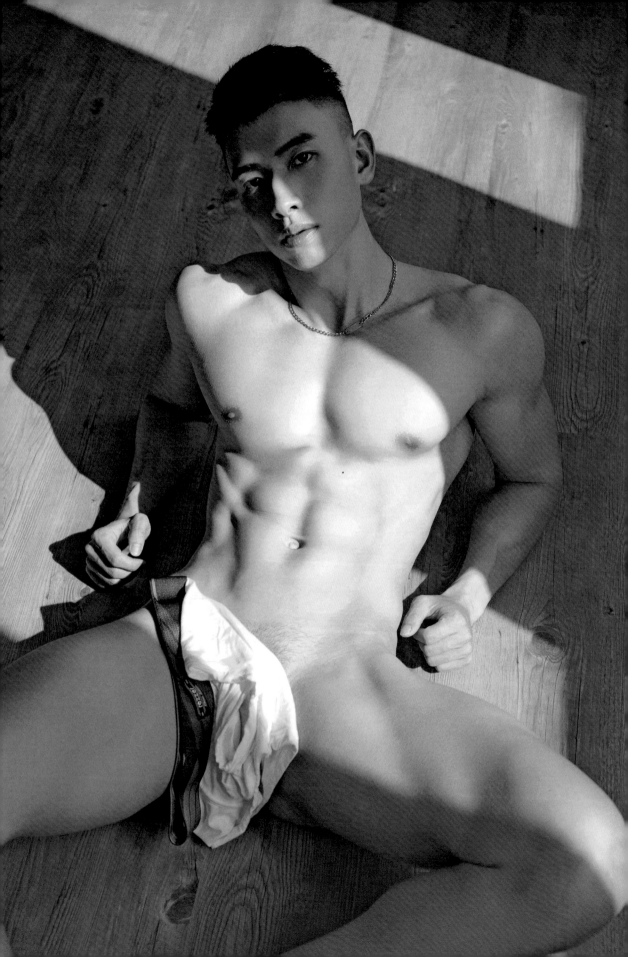

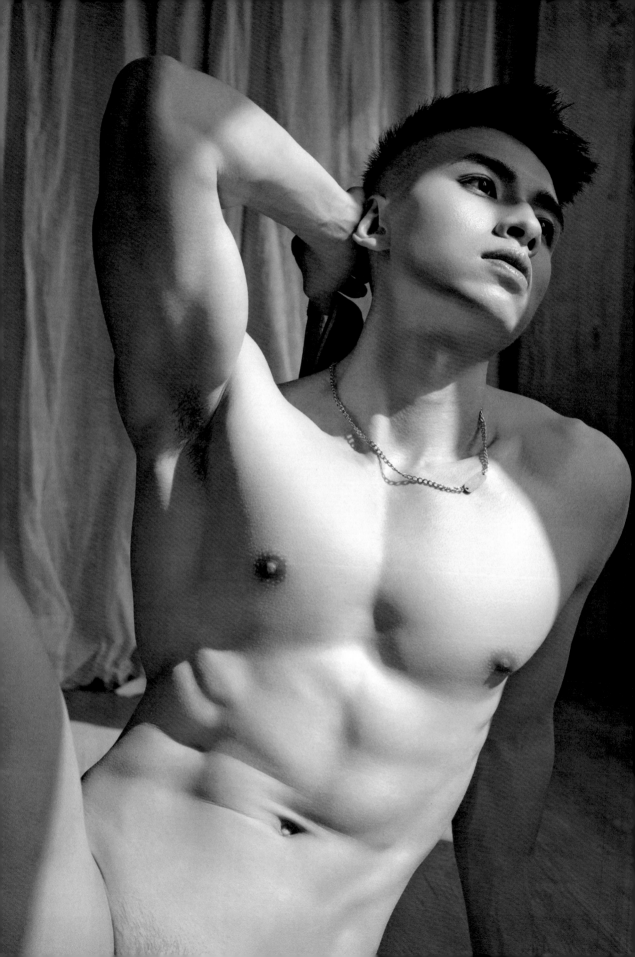

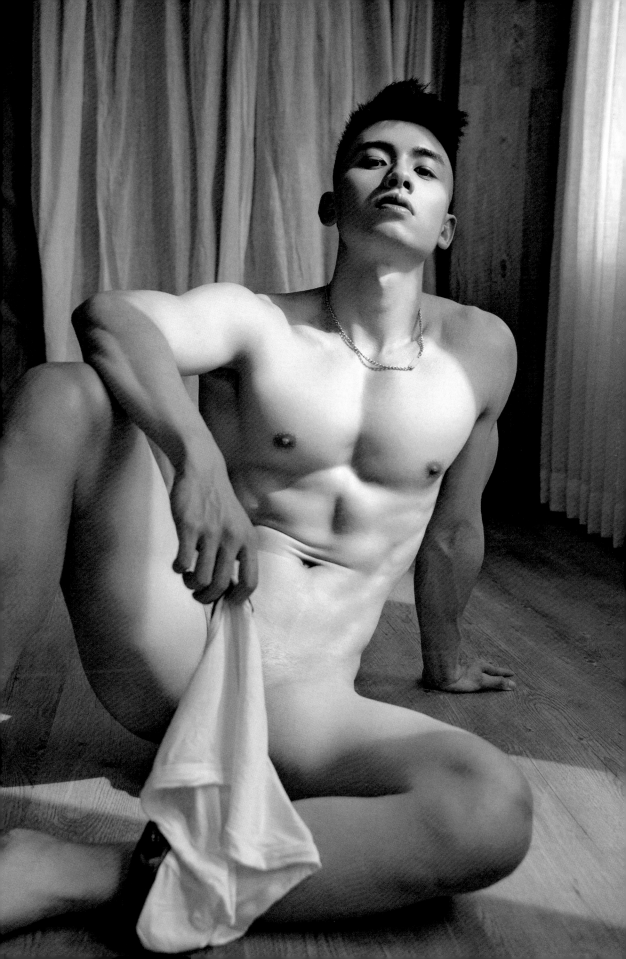

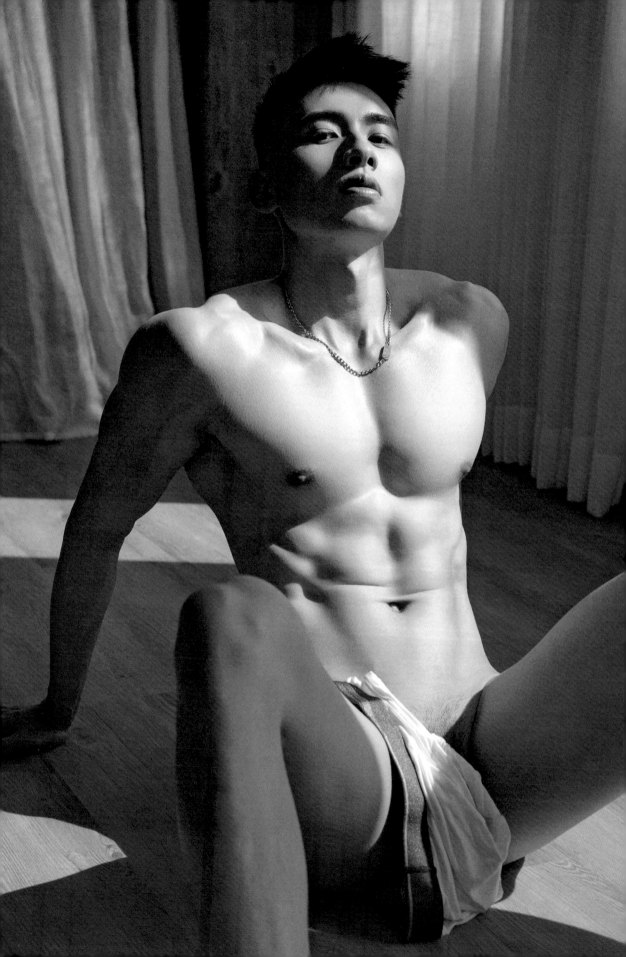

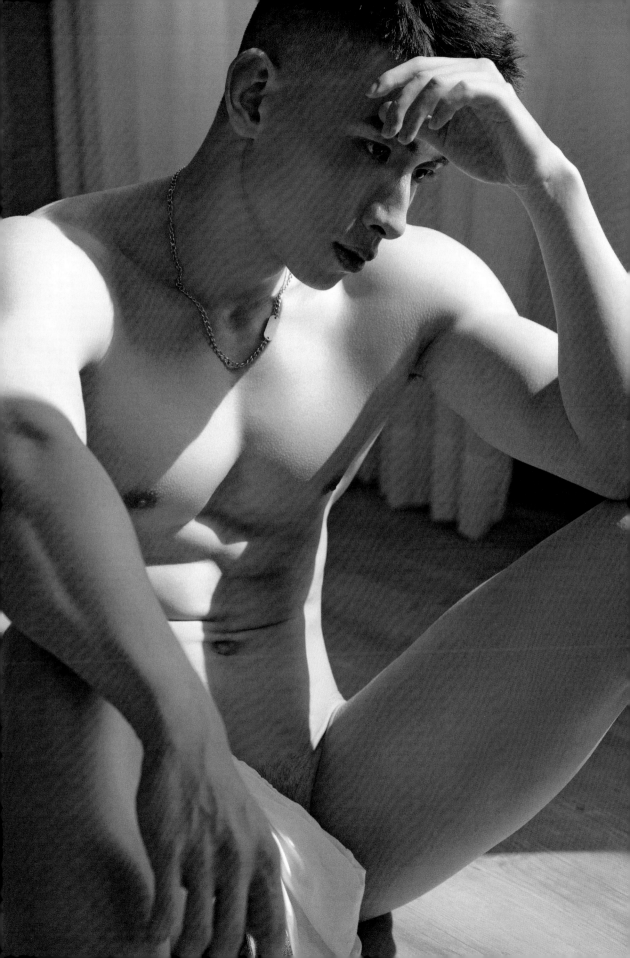

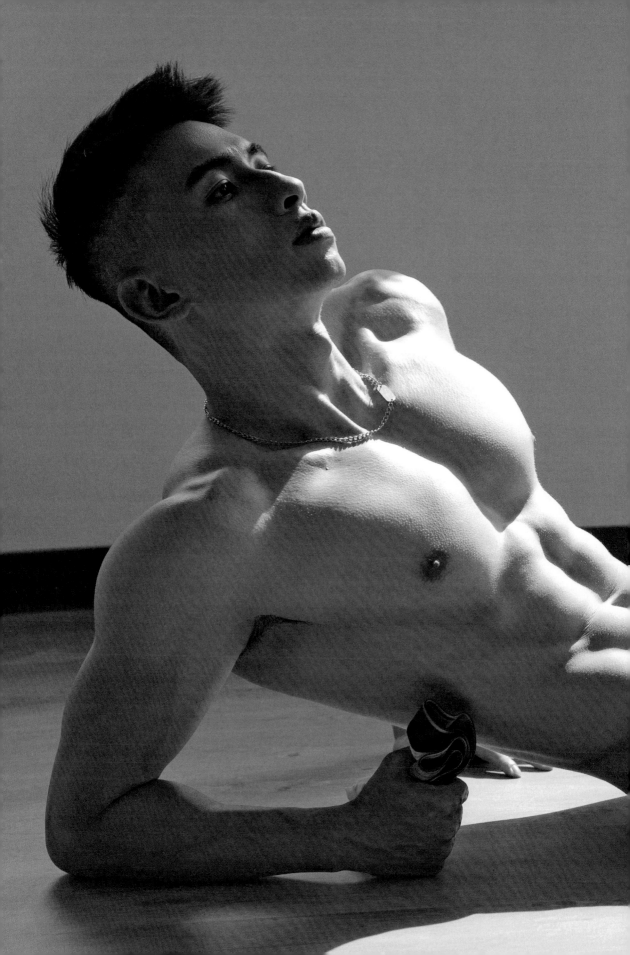

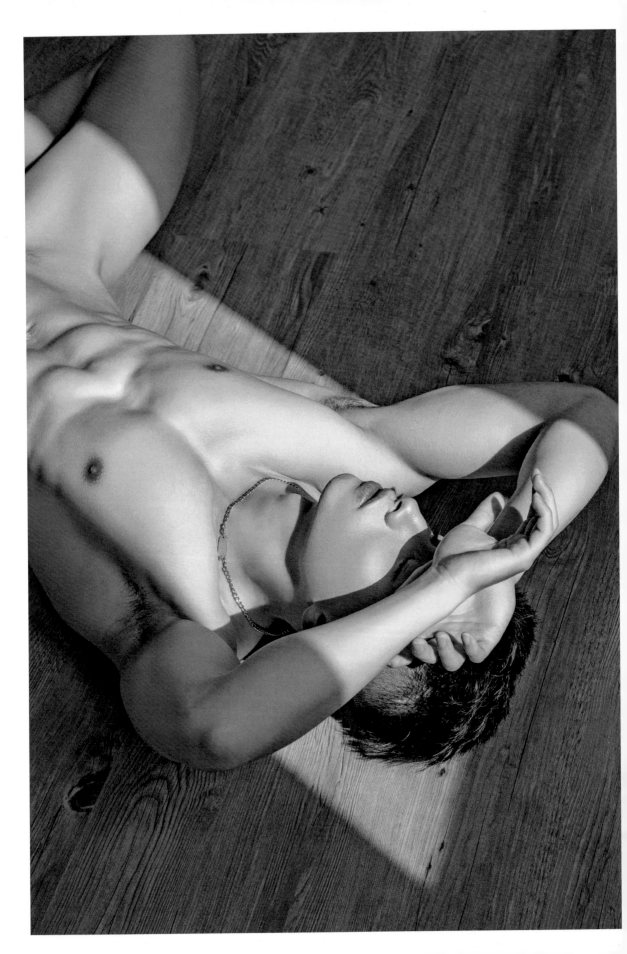

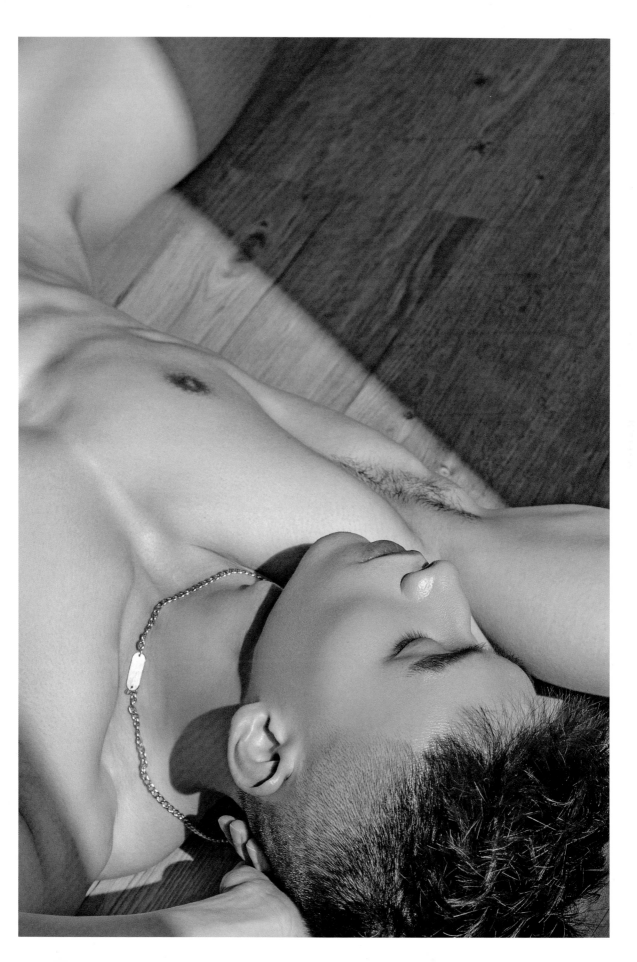

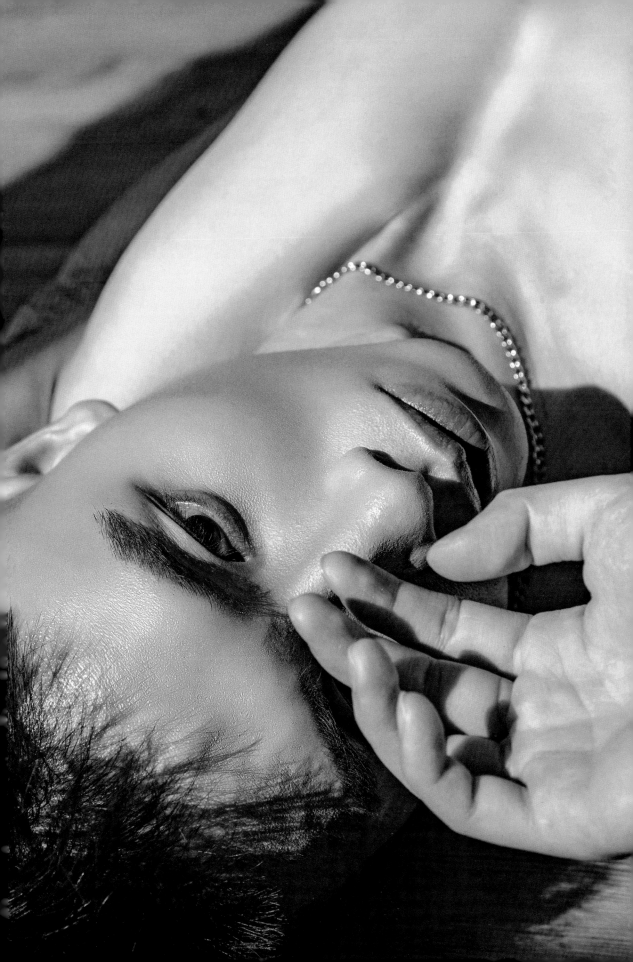

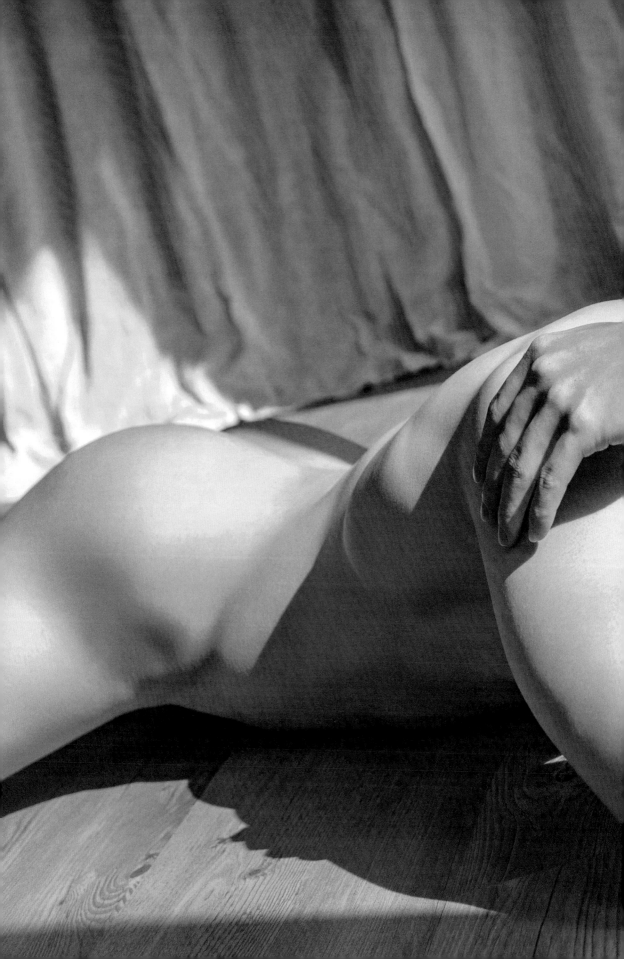

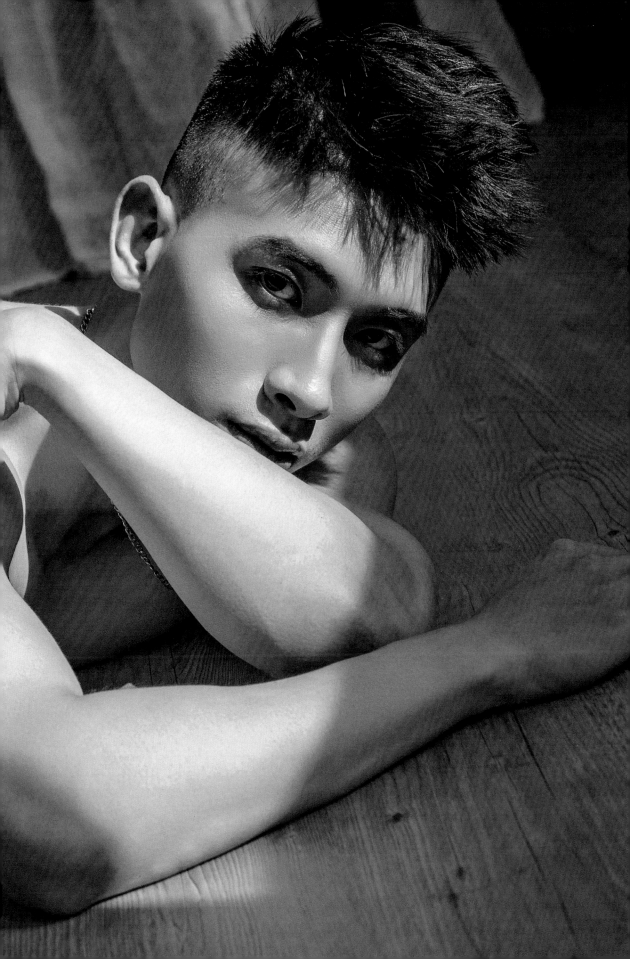

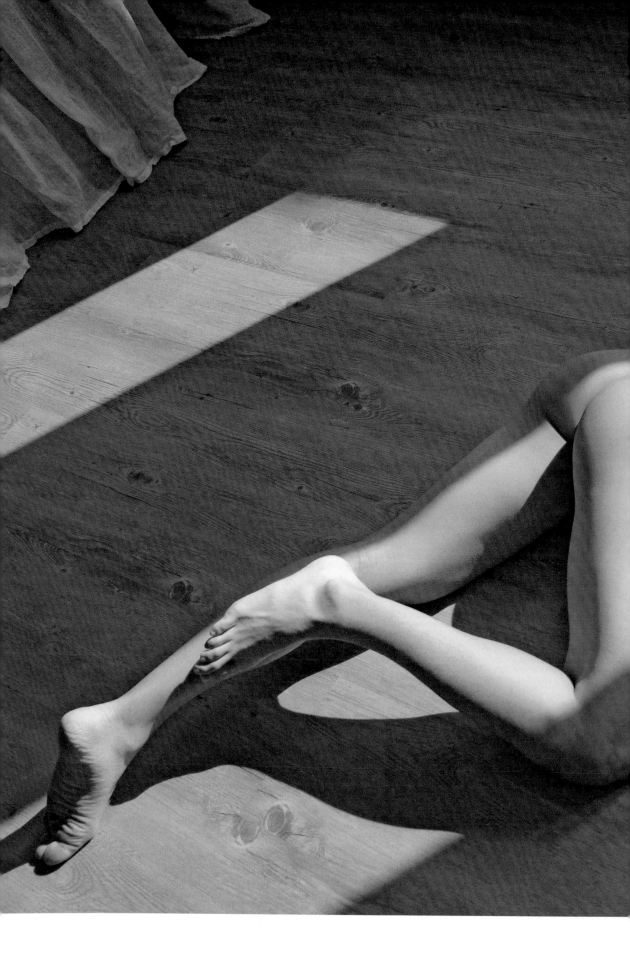

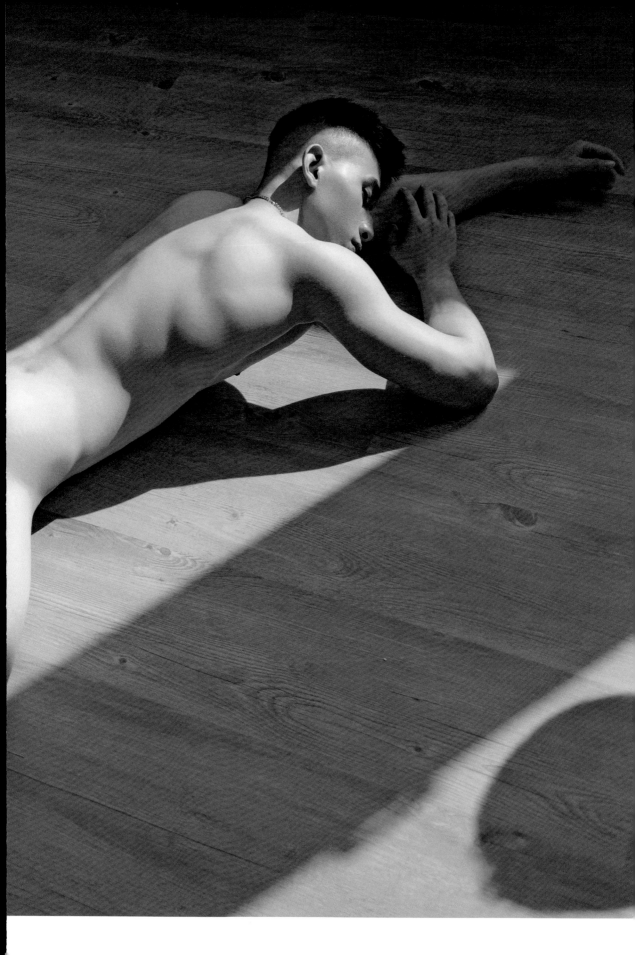

COLORED
SMOKE

To achieve
my professional goals /

　記得最初我和團隊討論很想要一組可以突顯肌肉力度跟帥度的戶
外作品，我們就找到了帶有生存遊戲感的彩煙風格。

　記得拍攝當天正值炙熱的 36 度高溫，大家頂著豔陽曝曬的溫度，
來回預先測試現場的各種可能，包括太陽光線位置、風向變化，
一次次的練習走位，因為我們必須把握每一次引線閥抽出後，產
生煙霧成效極短的時間完成拍攝。

　現場的大家必須忍耐著高溫、彩煙散發的煙硝味、和煙霧對眼睛
的瀰漫刺激，只為了成就出我們理想中的畫面，每一個鏡頭當下
記錄的瞬間畫面都相當珍貴，煙霧的變化都是獨一無二的，沒辦
法複製，而這一切的努力都只為了能夠呈現出這麼美的作品。

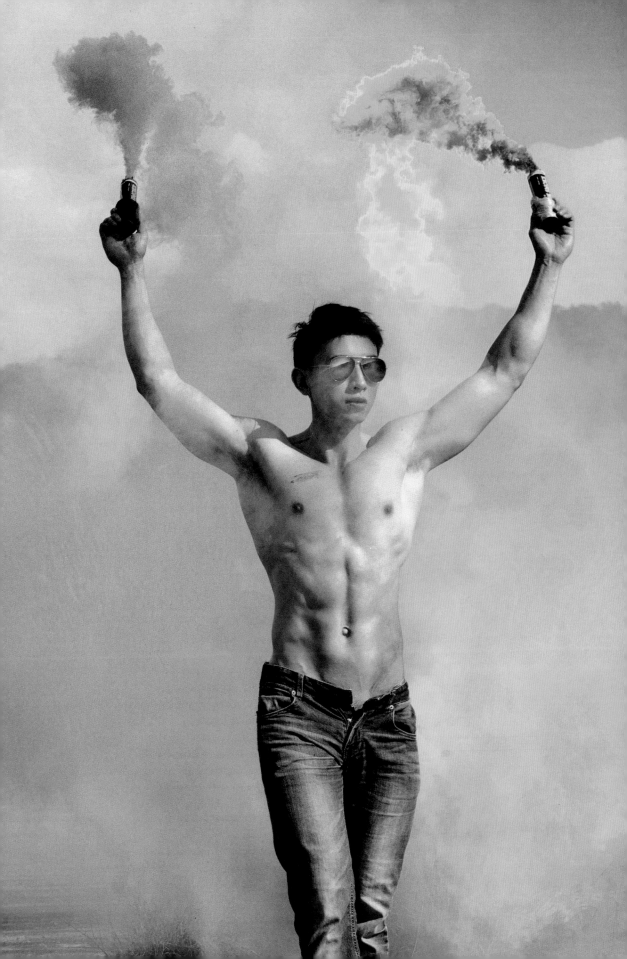

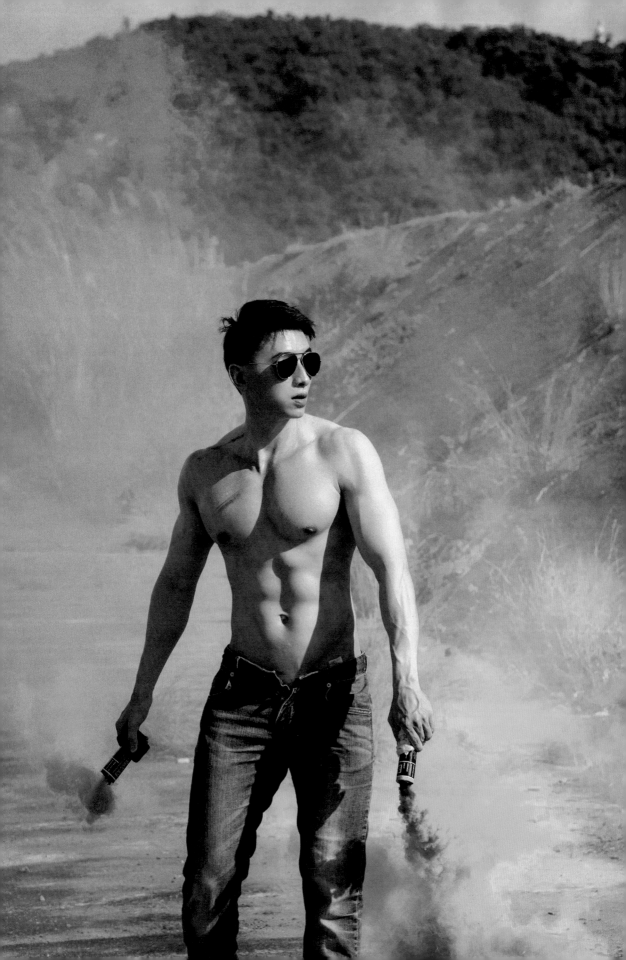

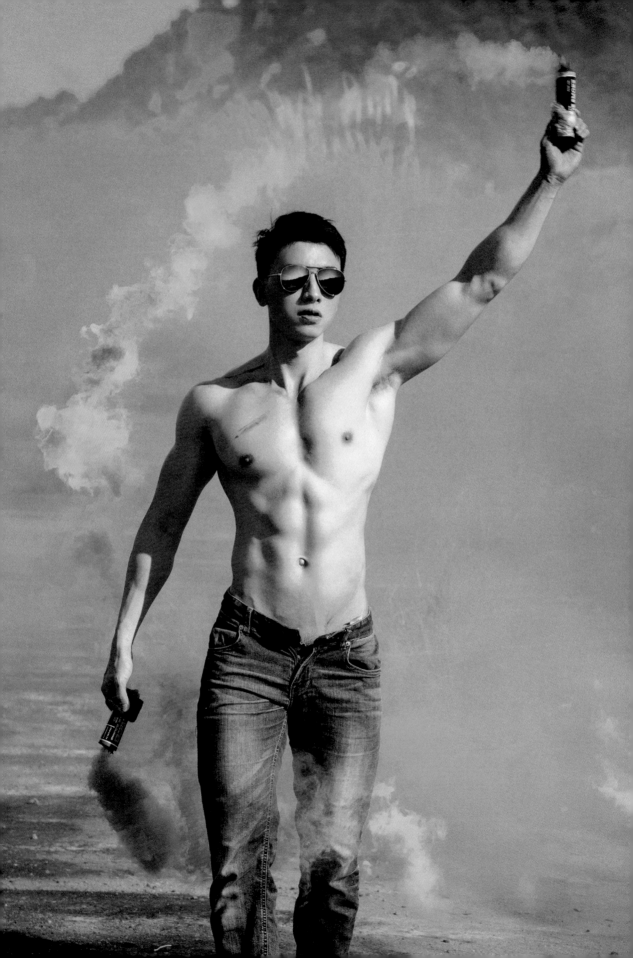

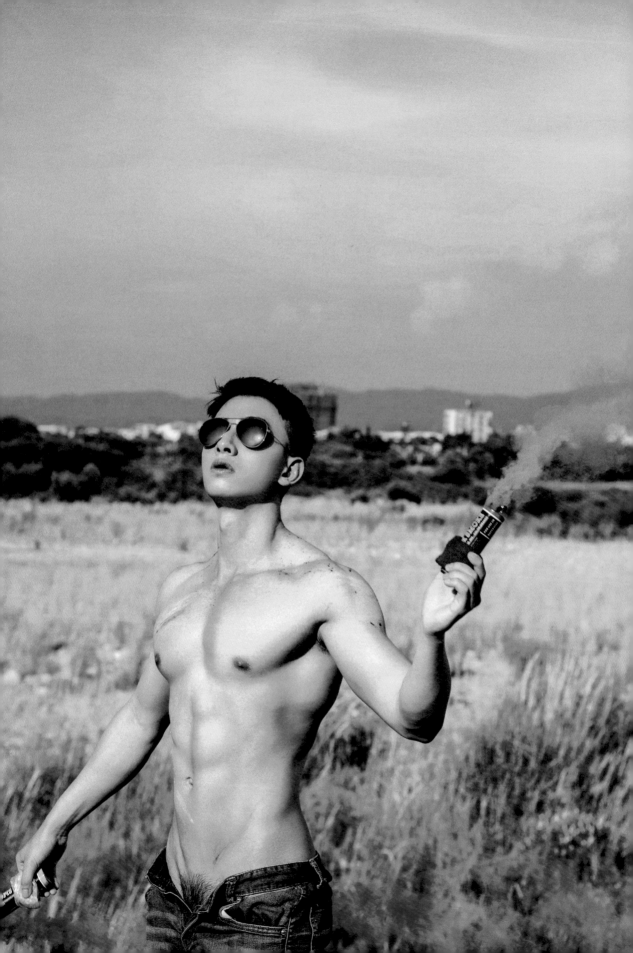

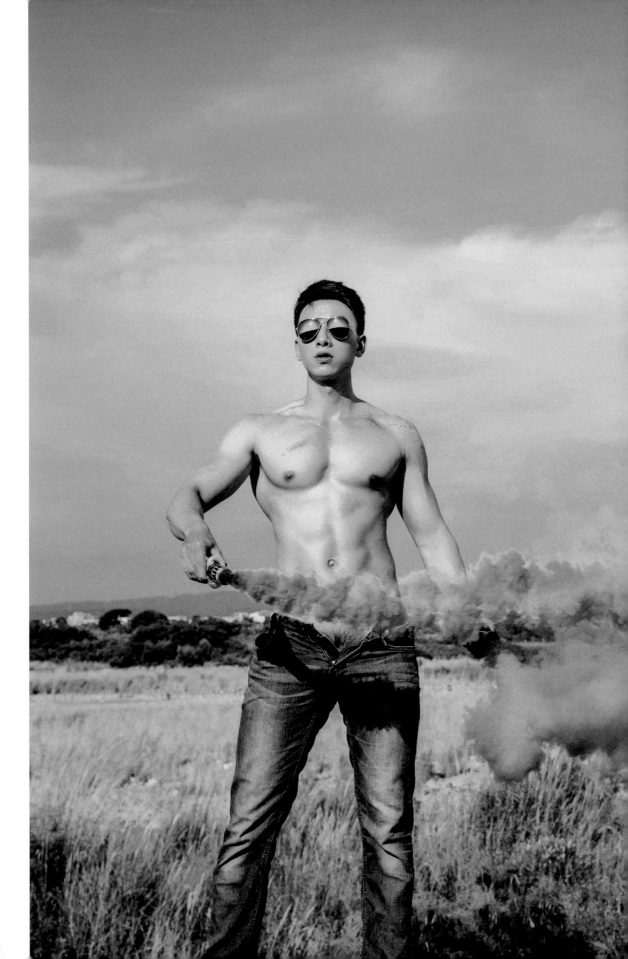

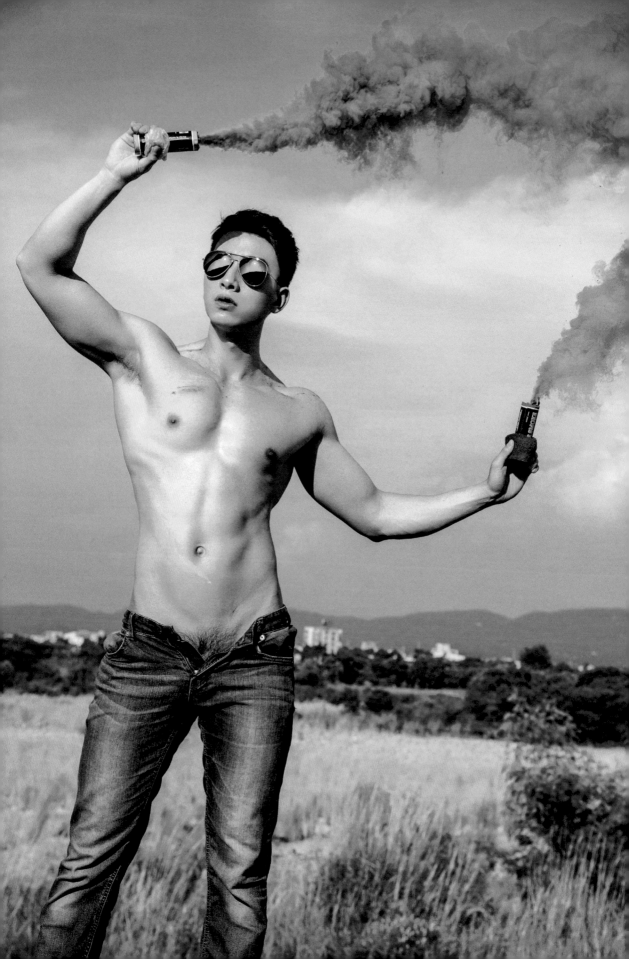

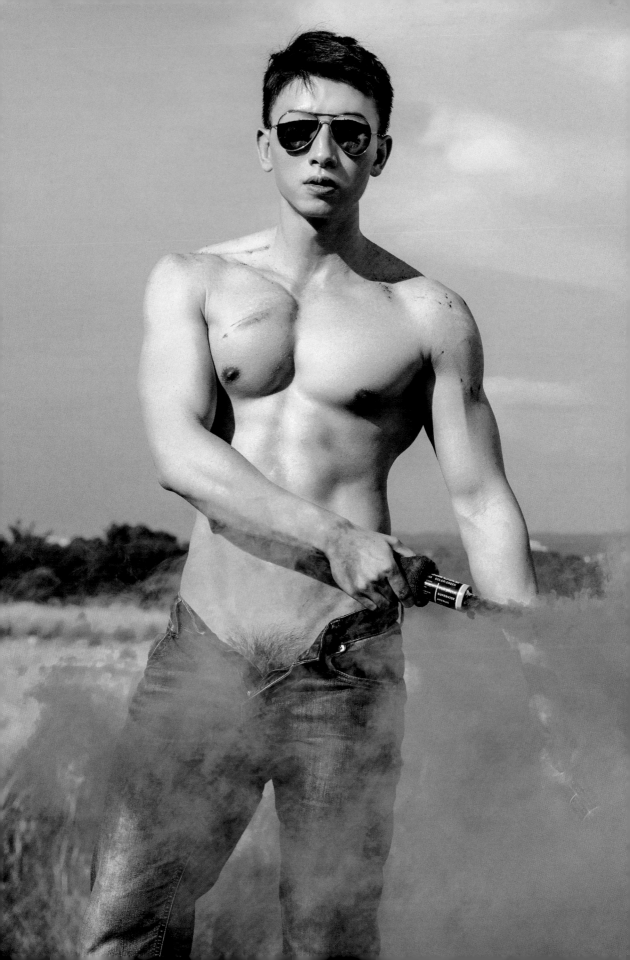

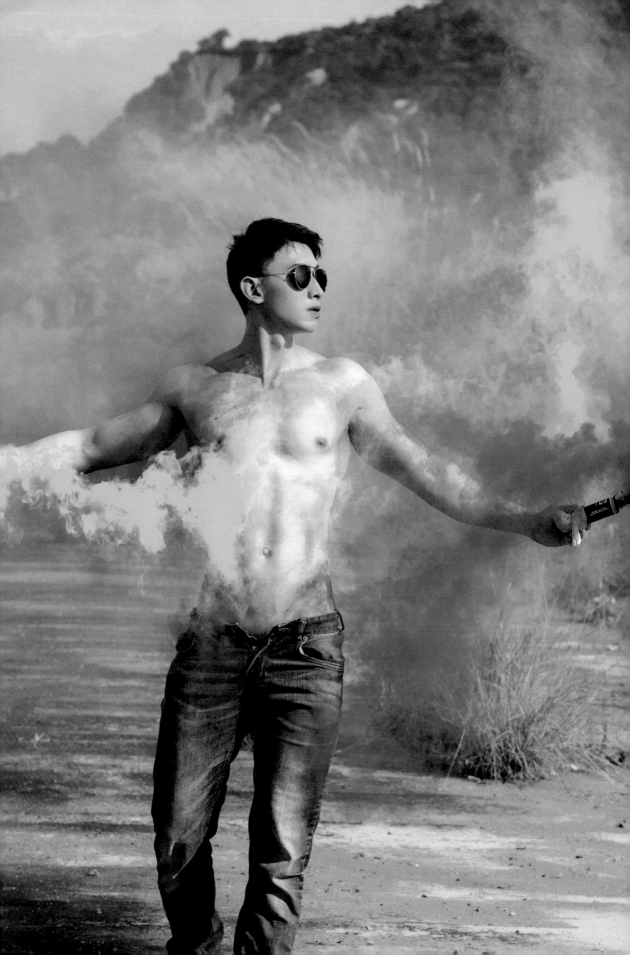

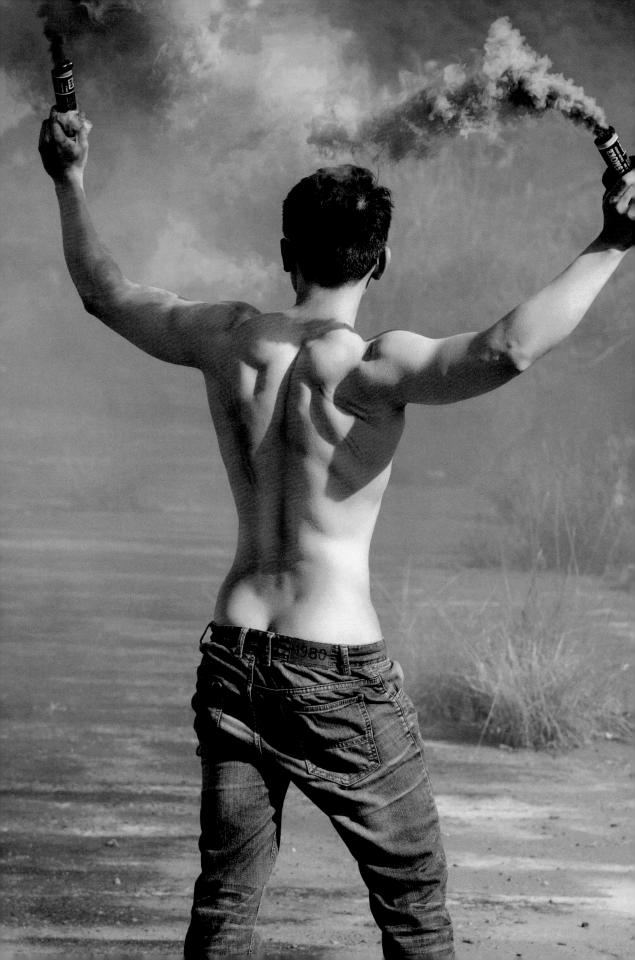

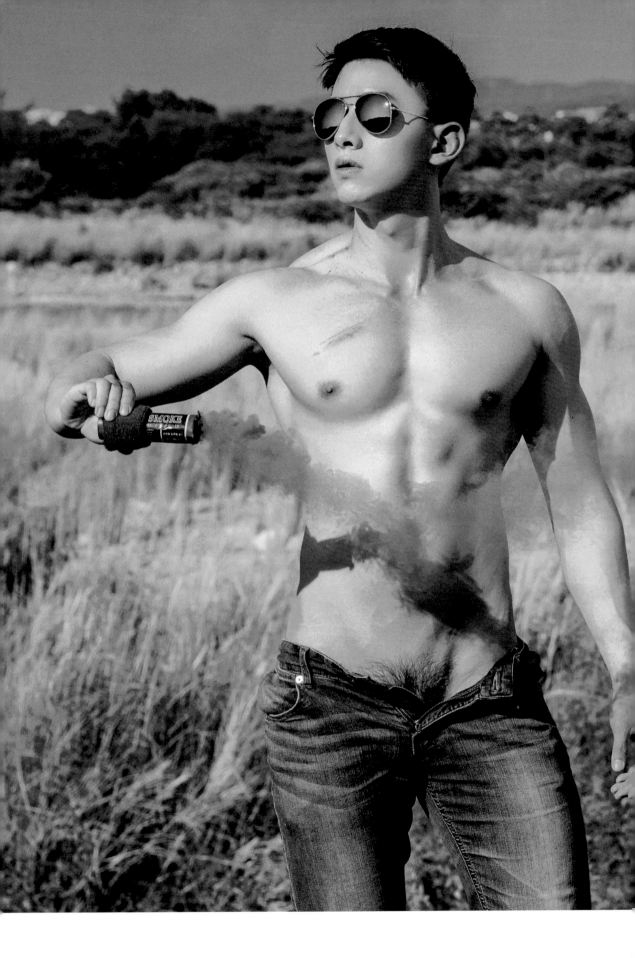

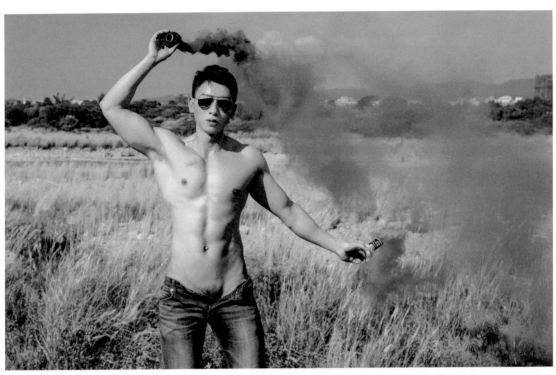

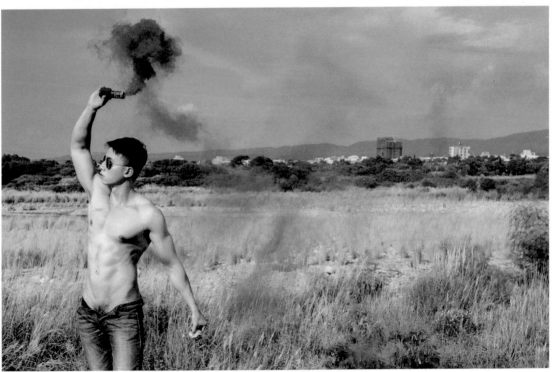

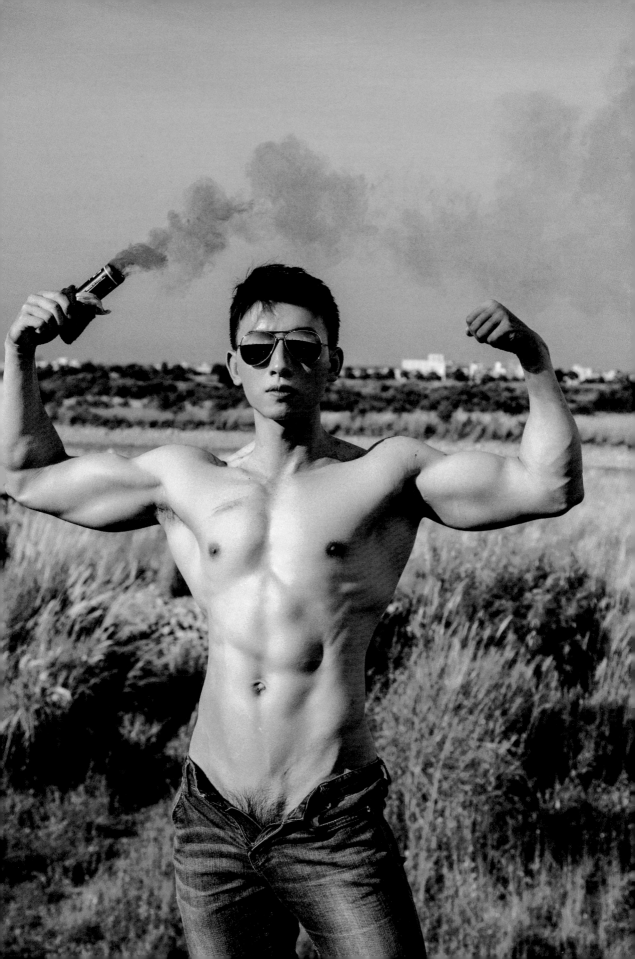

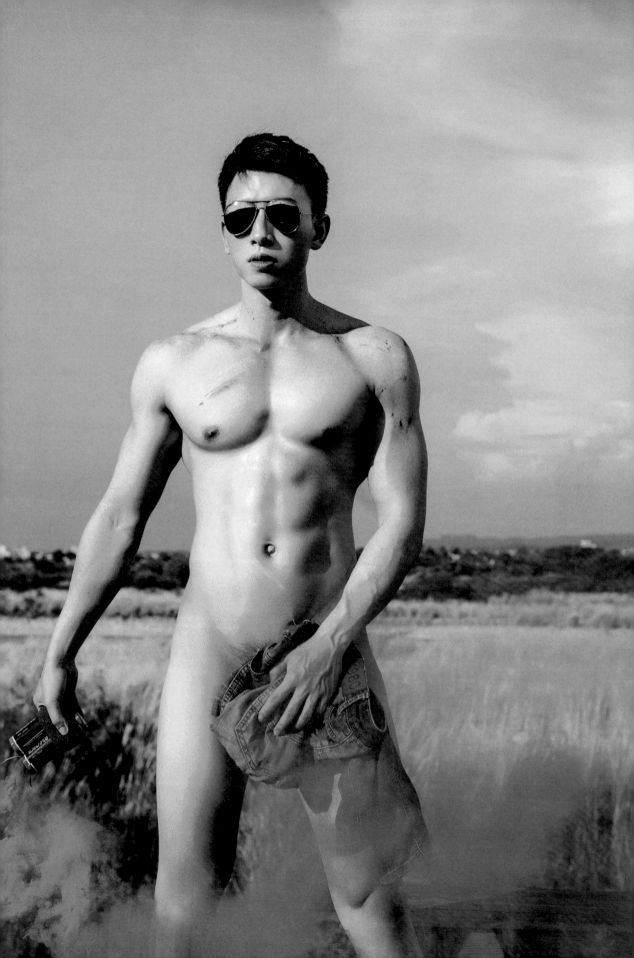

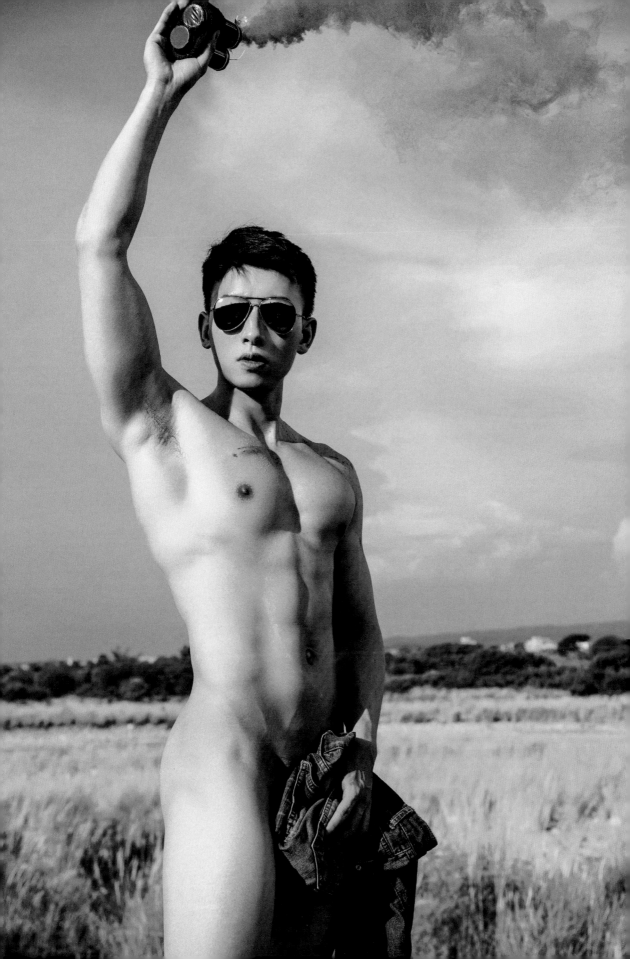

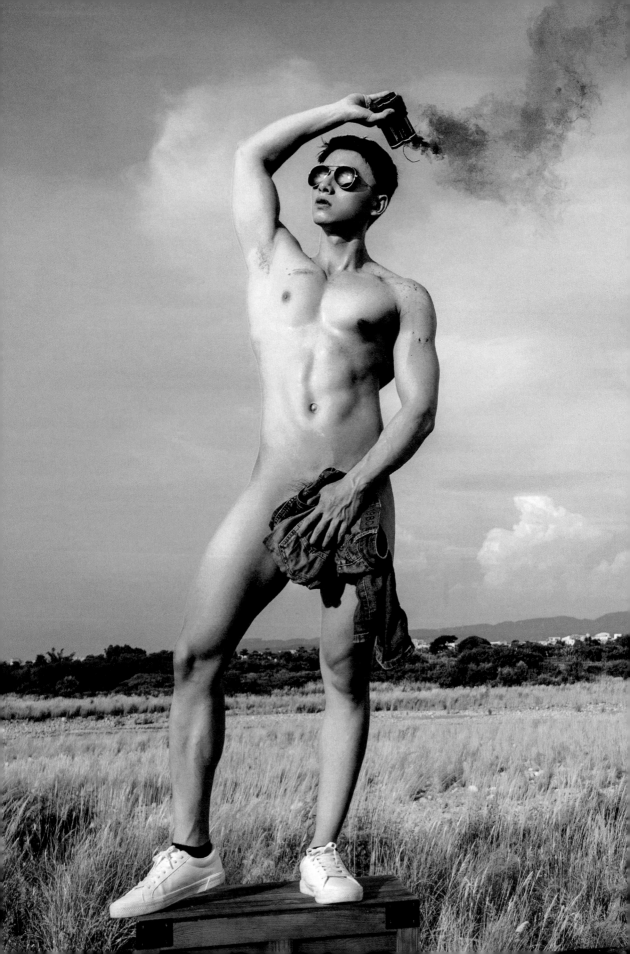

Busi ness

a t t i r e /

　襯衫、領帶的西裝穿著都是在男、女生票選中最令人遐想的穿著

　這次的主題我帶了曾經陪伴我經歷保險業務工作的訂製襯衫，也因為開始接觸健身轉變為自由教練之後的體態，現在的胸肌練得比以前更加的厚實，也是我自己現在覺得最滿意的部位。

　我很喜歡胸肌厚實的感覺，帶給人一種安全感。每個禮拜我會透過臥推 + 上胸推 + 夾胸 每次練九組 完整的做一次胸的訓練。

　現在日常中的工作大多都會需要大量運動的關係，都是穿著吸濕快乾為導向的運動服裝。

　而再次穿著襯衫的我好像又多一種男人的成熟感，同時也多了一種因為健身而快要撐爆衣服的成就感。

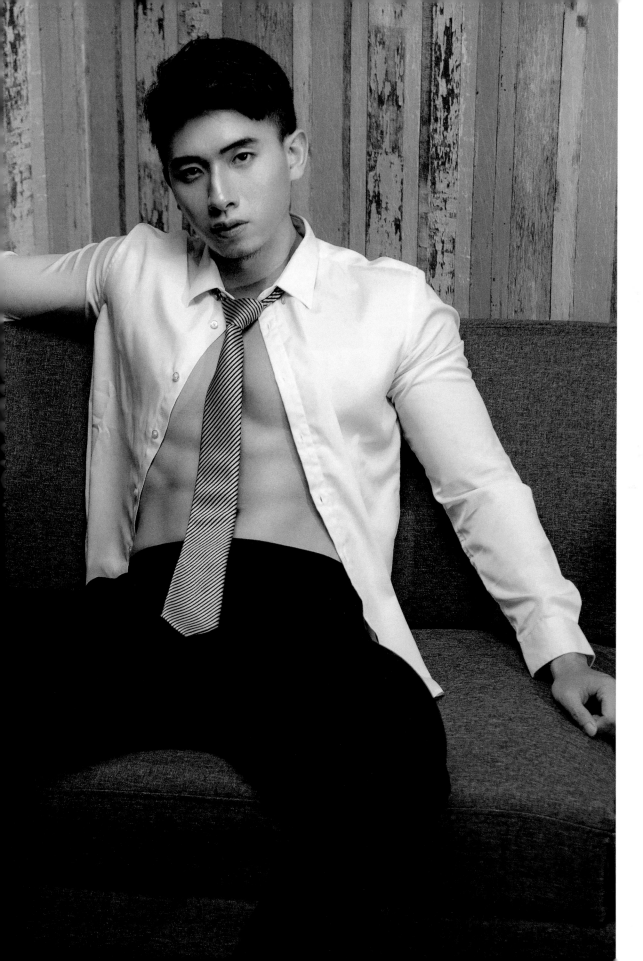

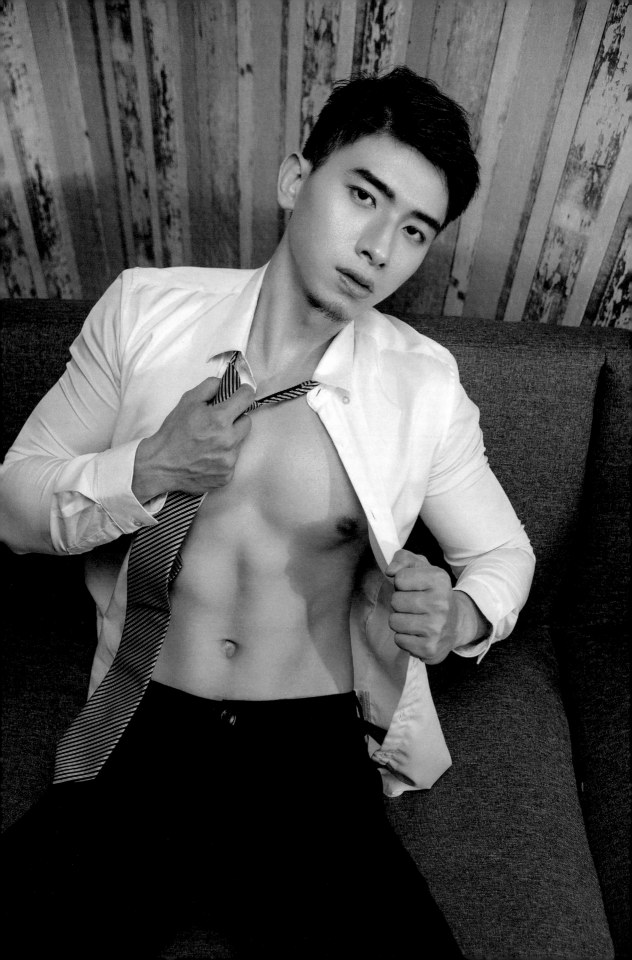

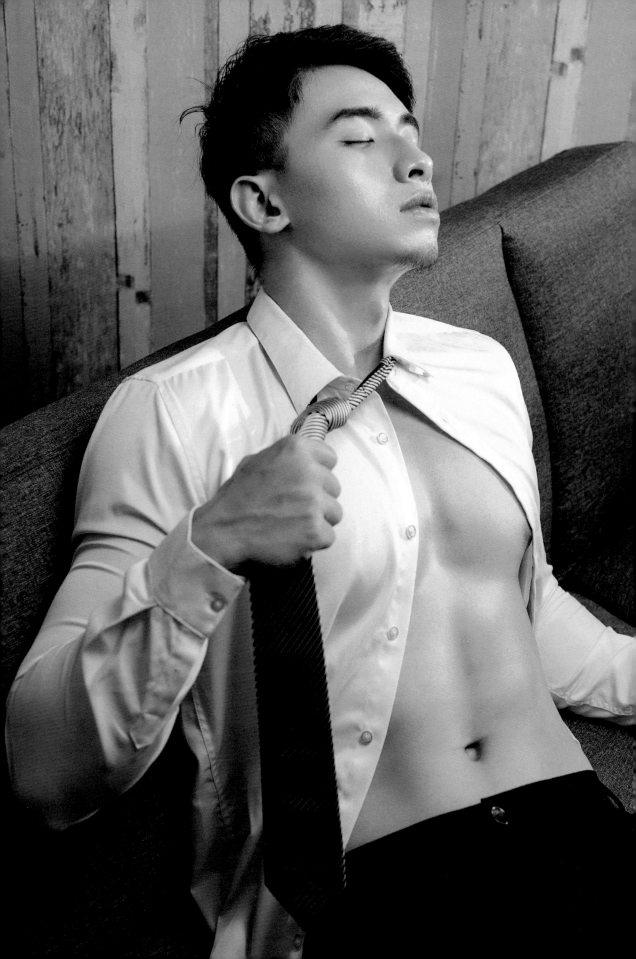

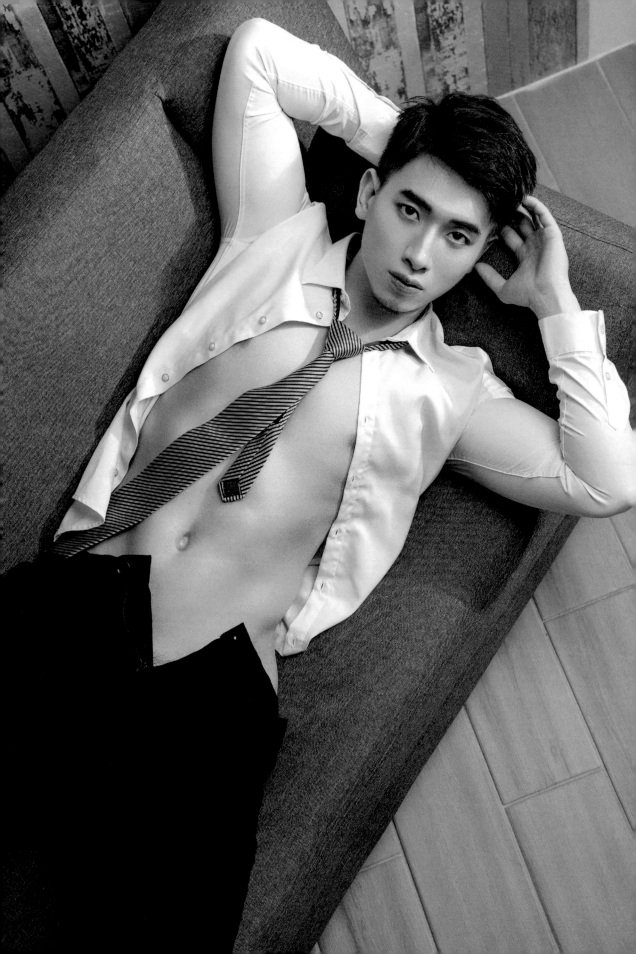

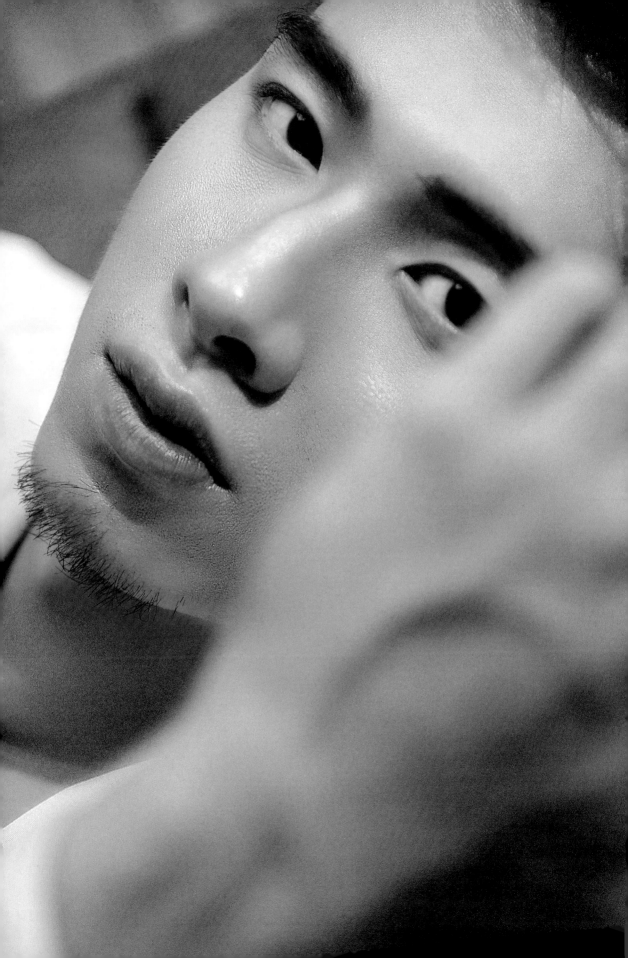

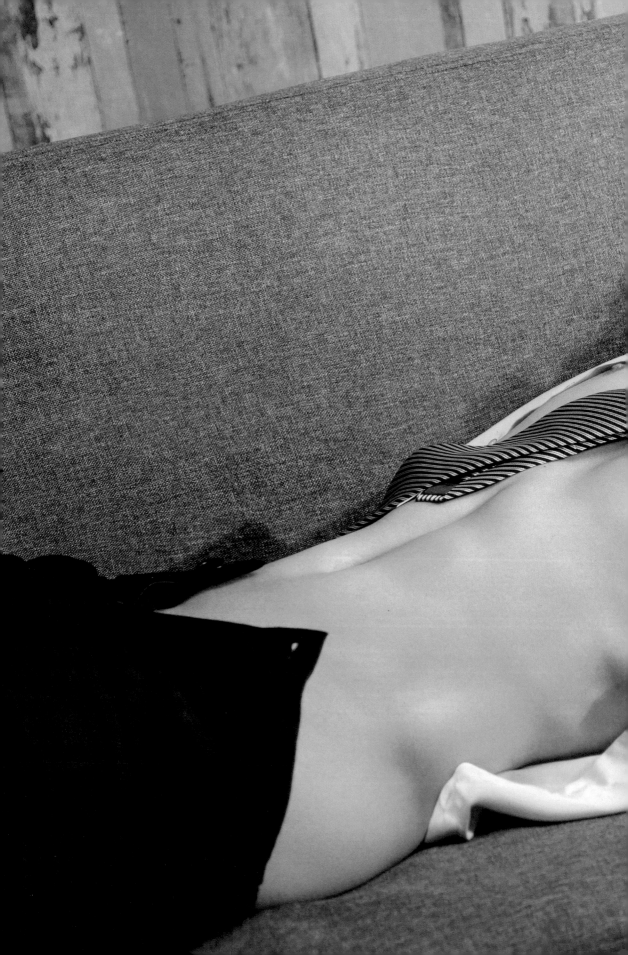

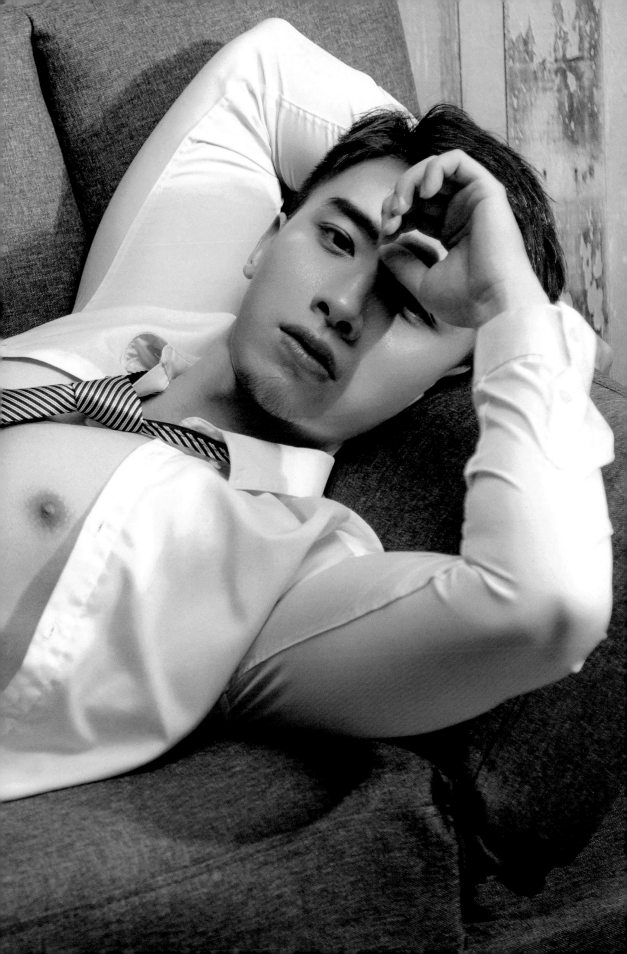

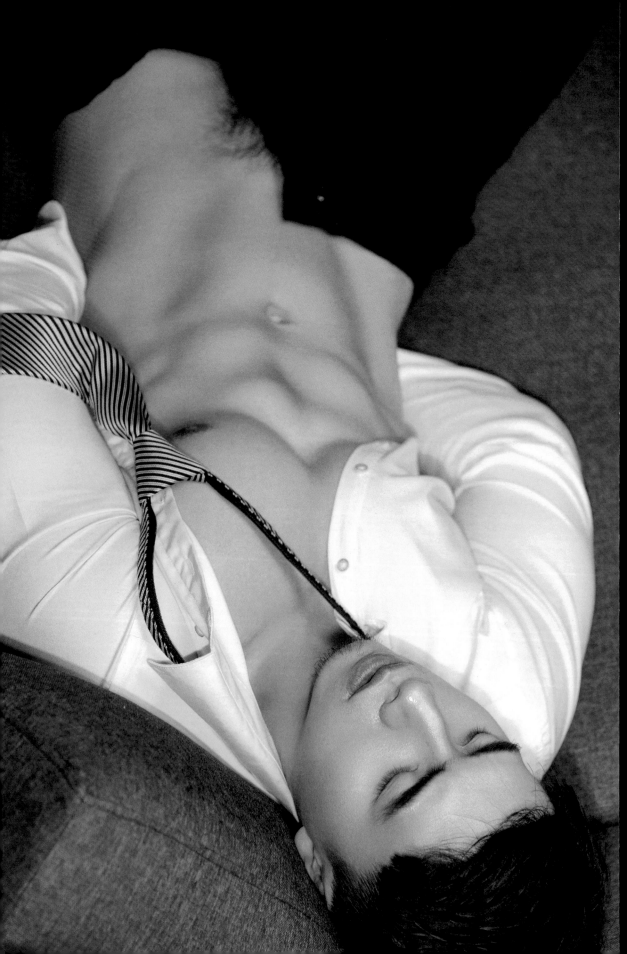

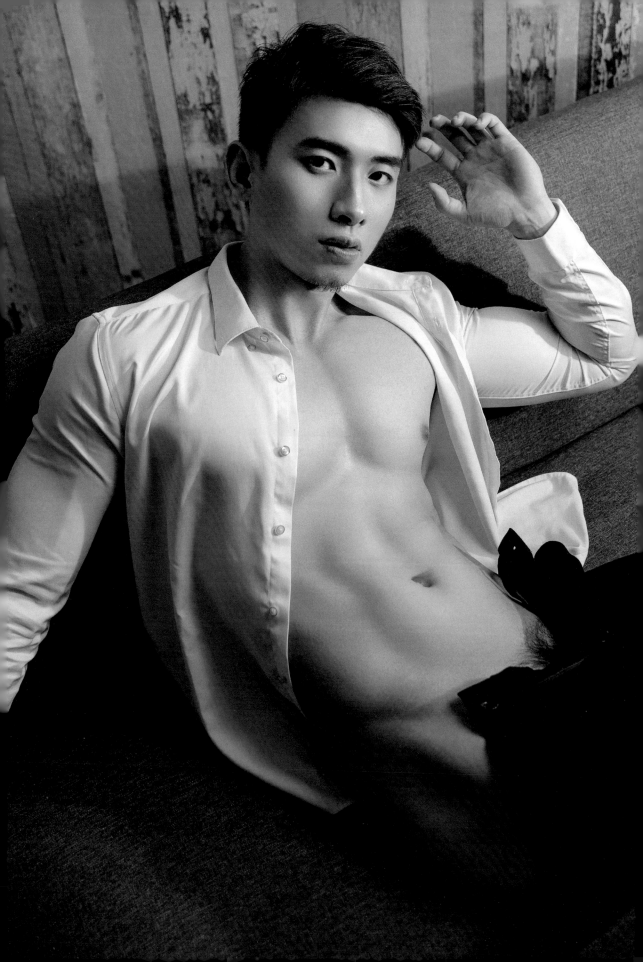

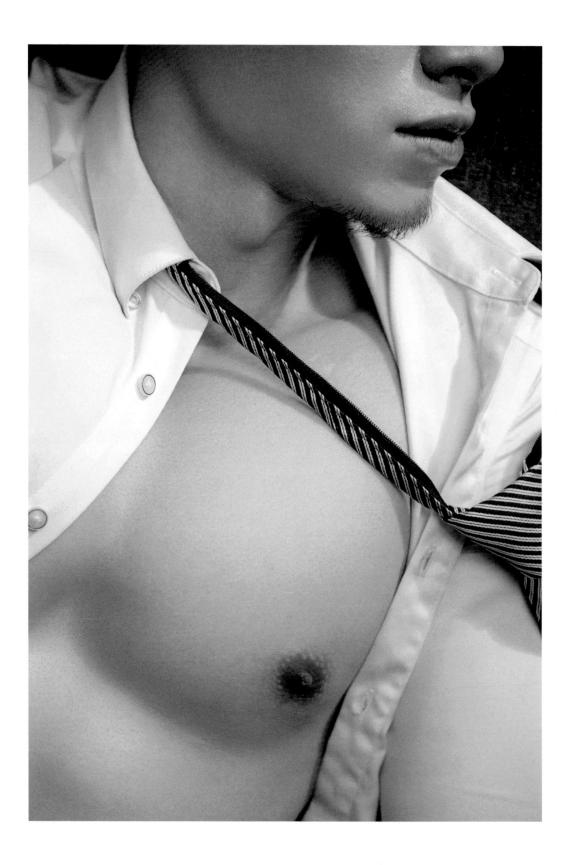

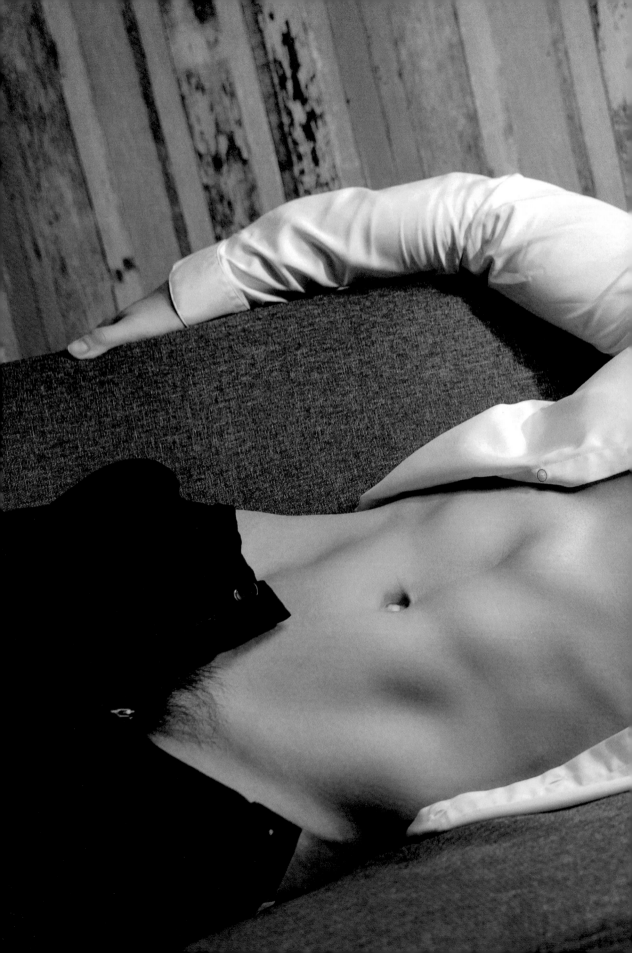

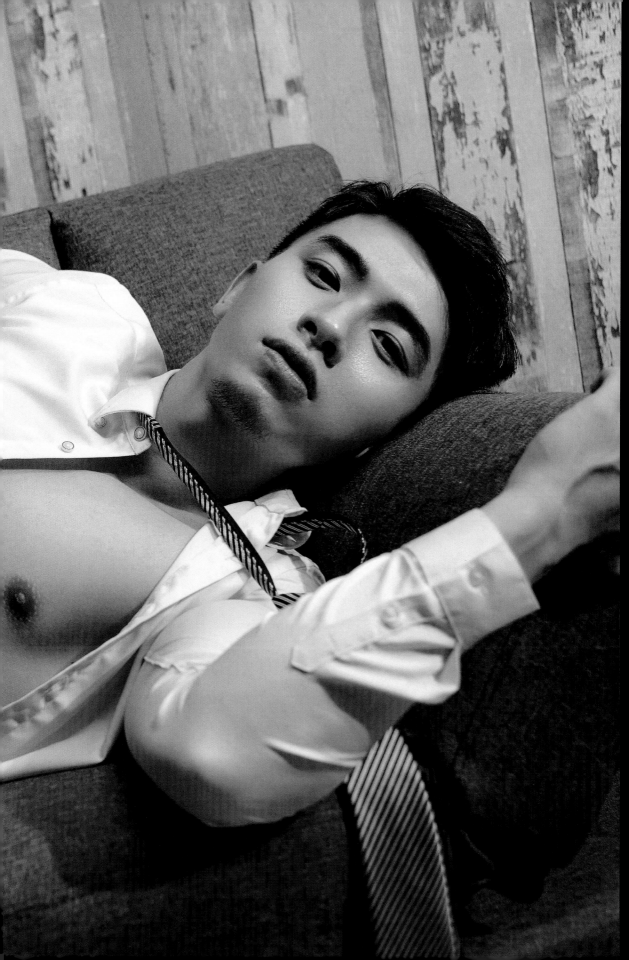

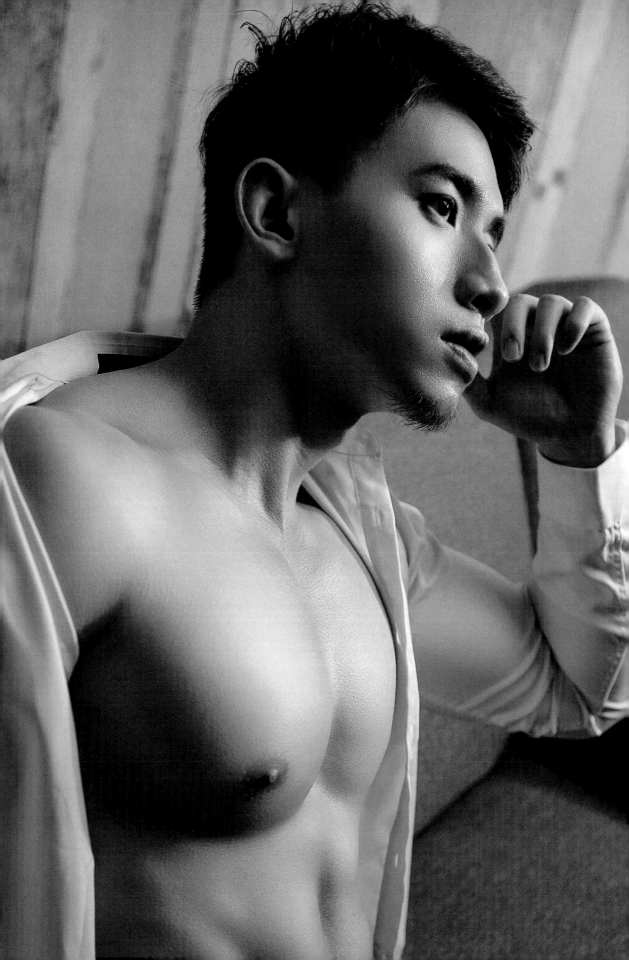

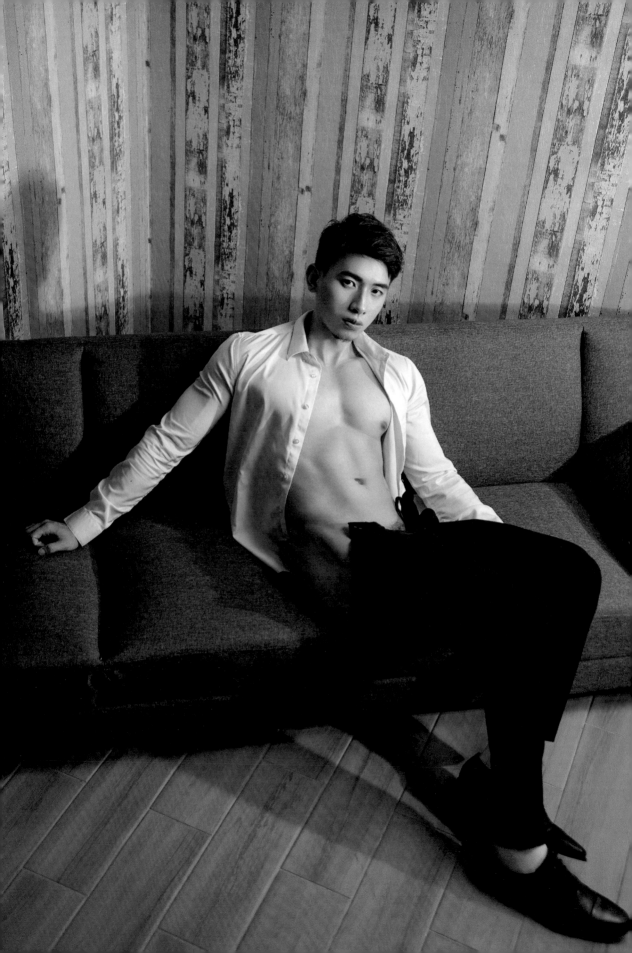

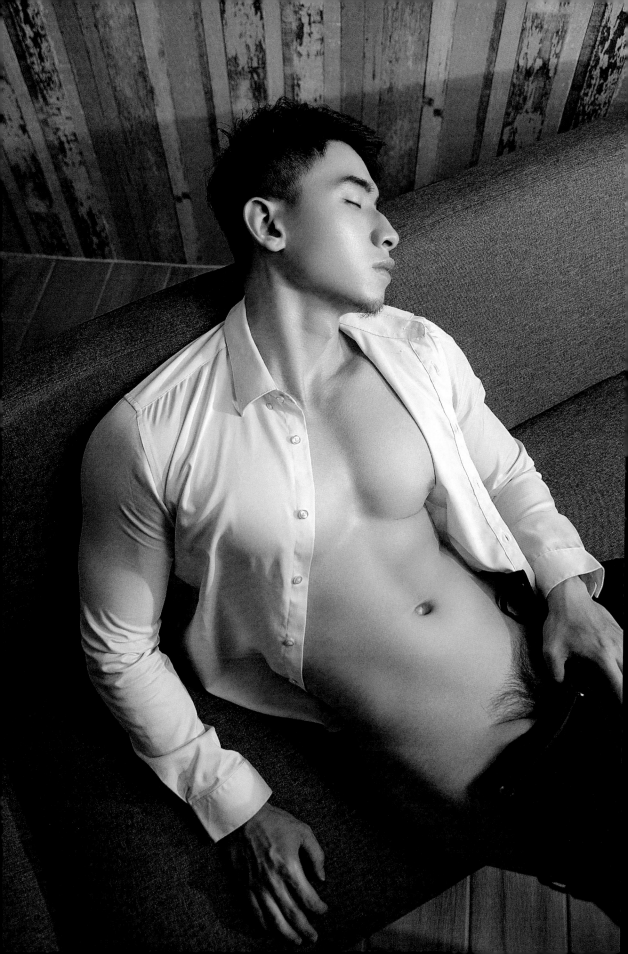

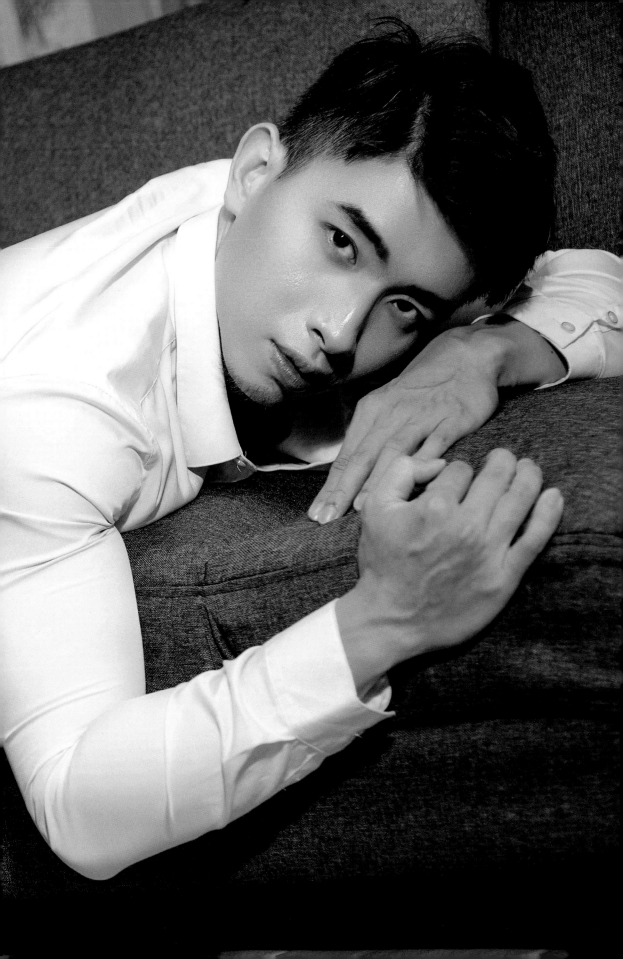

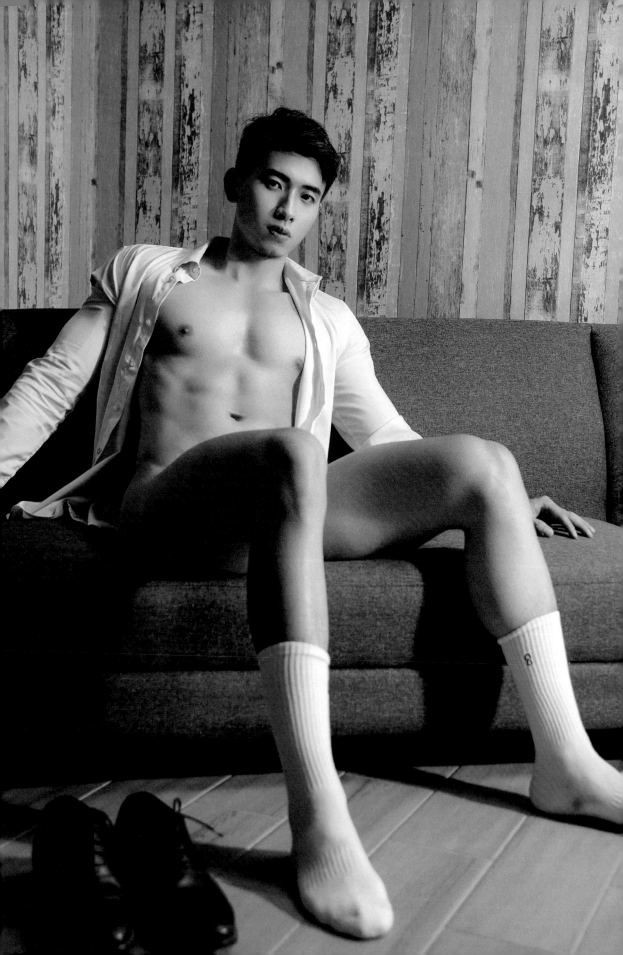

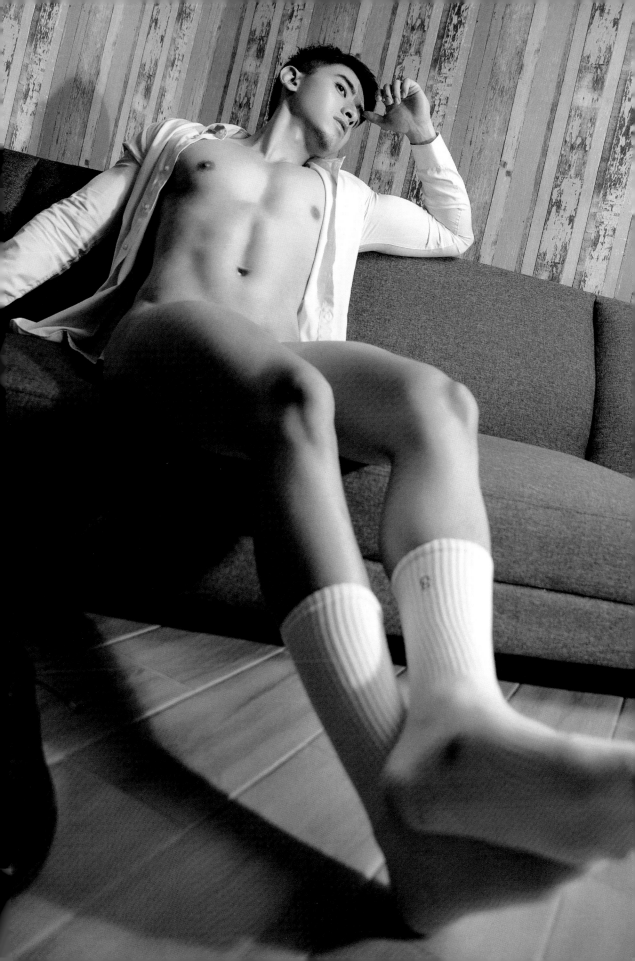

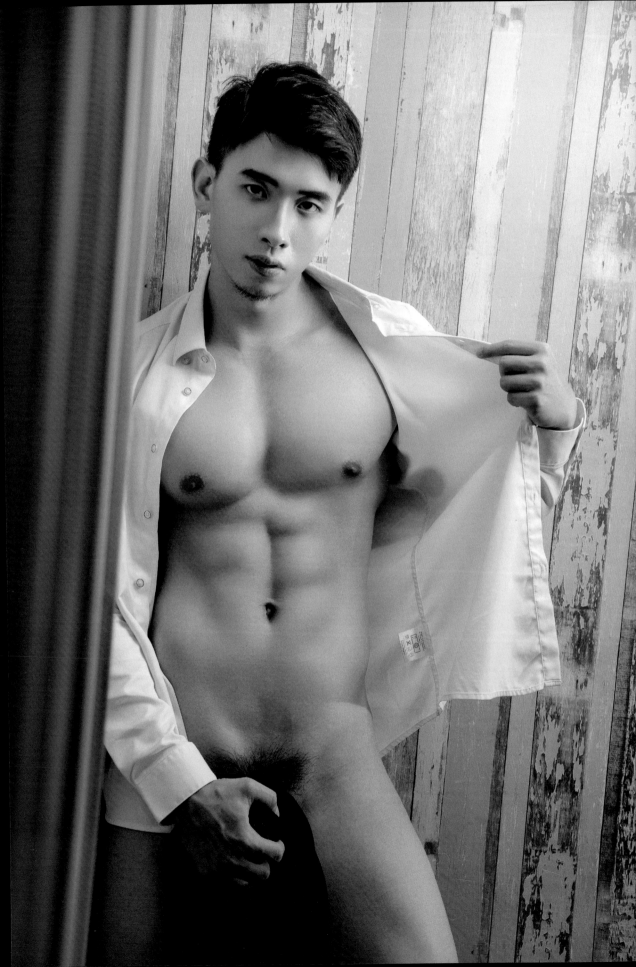

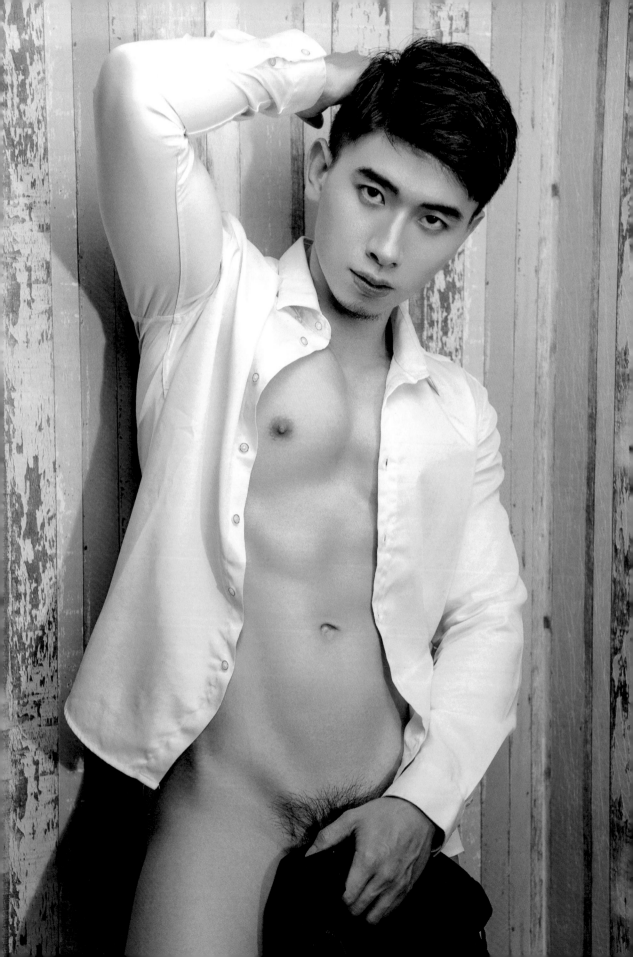

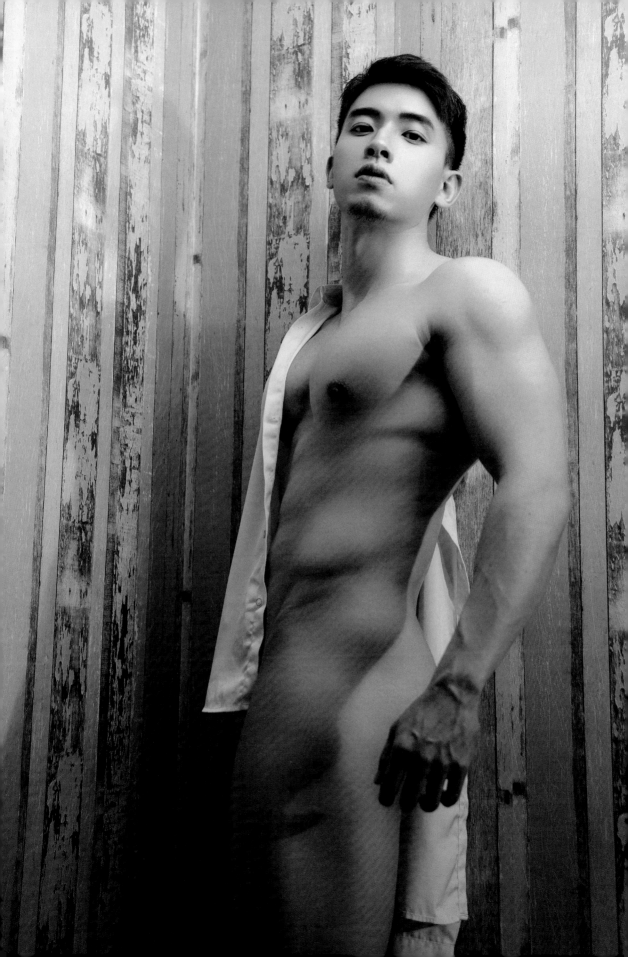

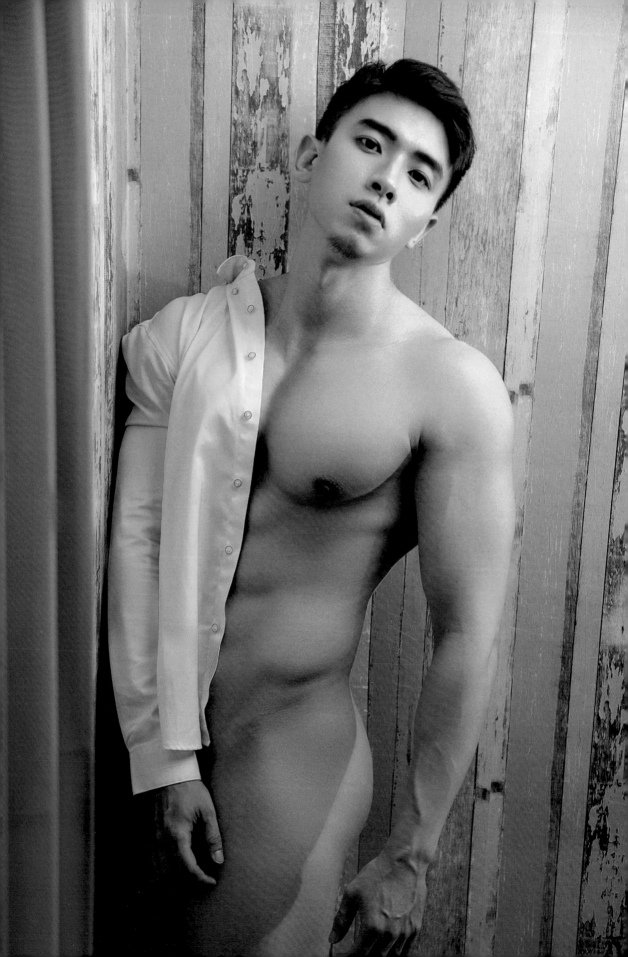

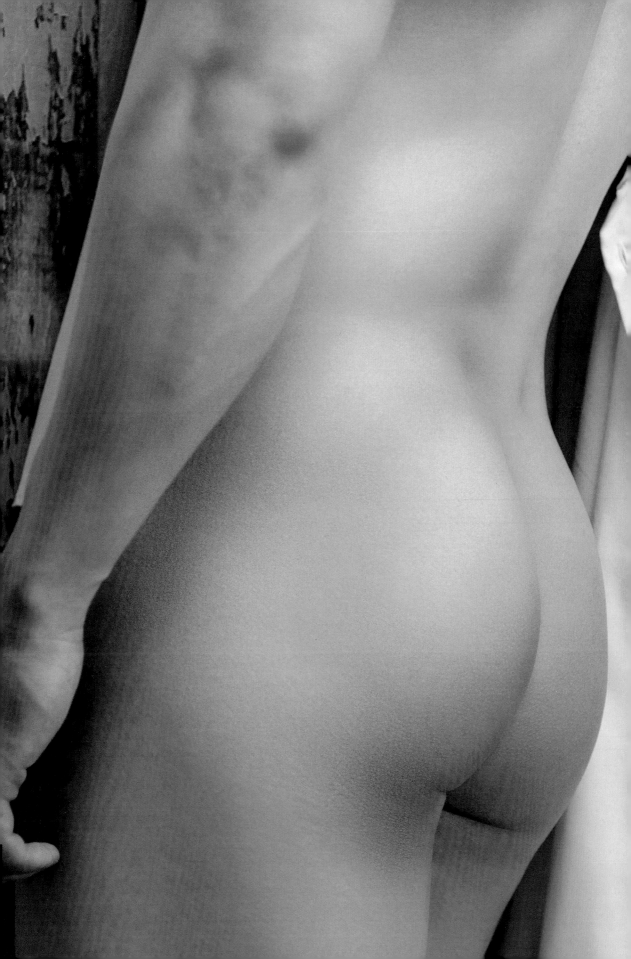

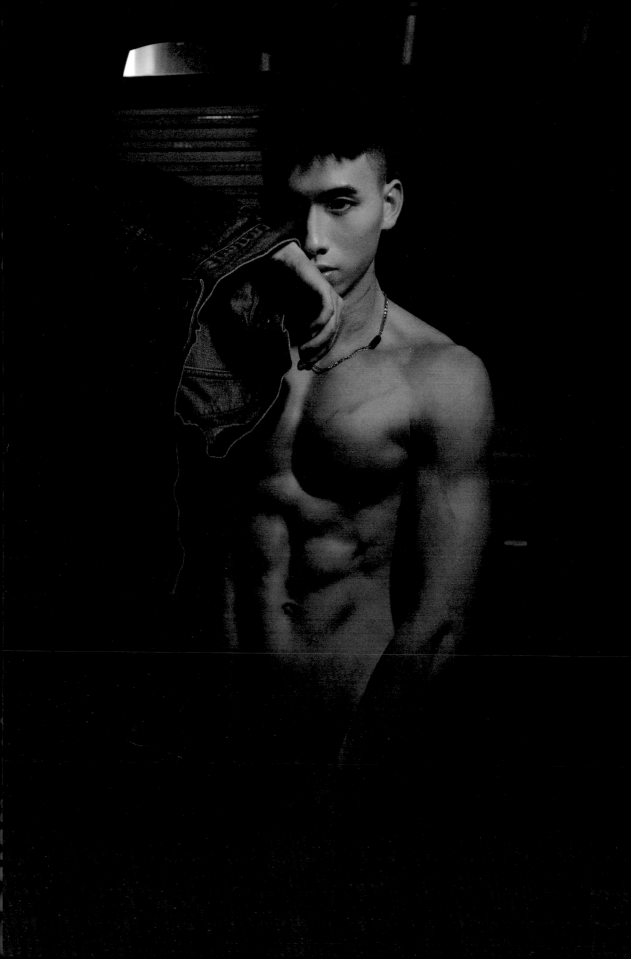

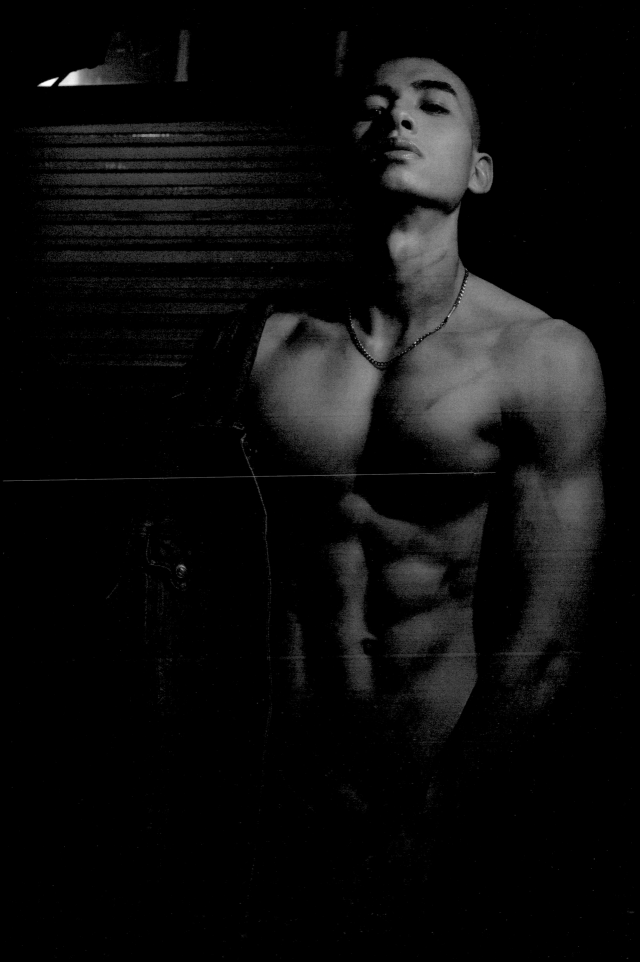

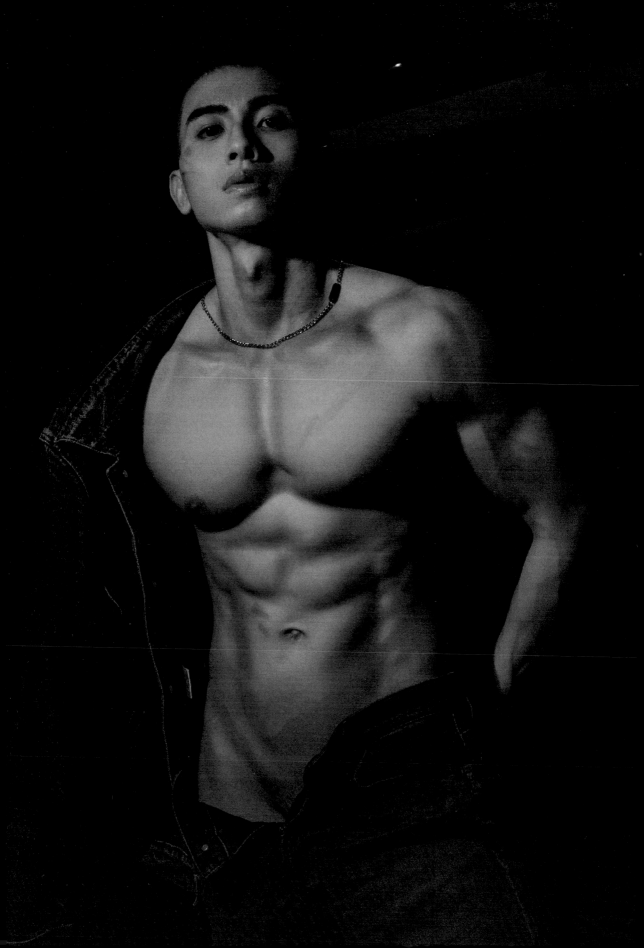

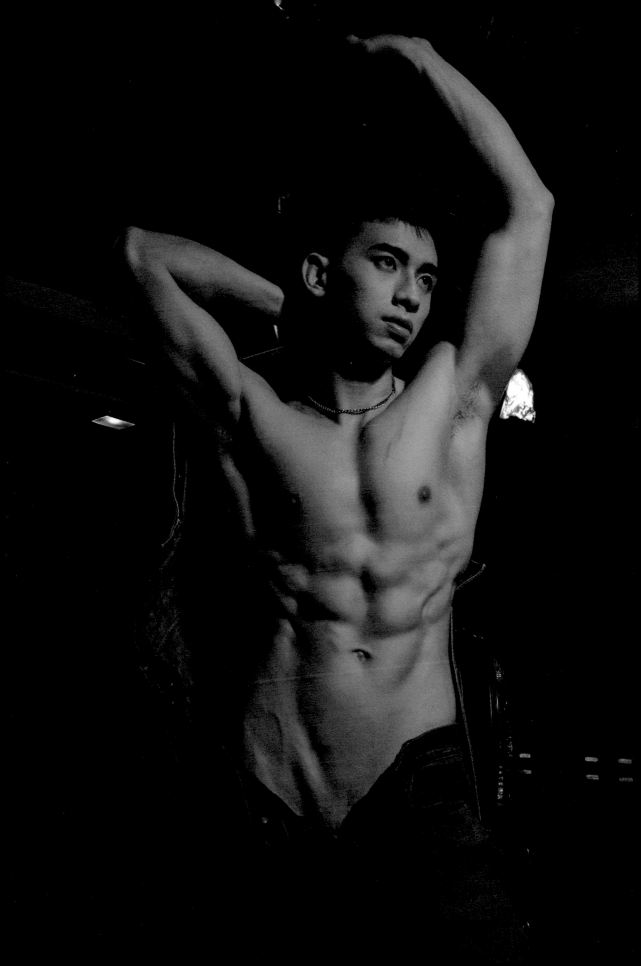

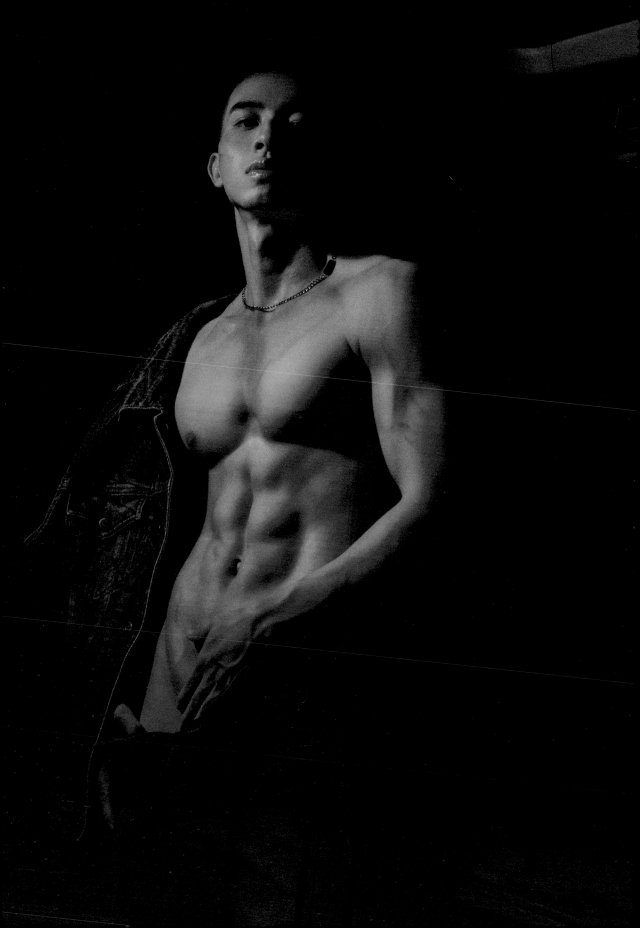

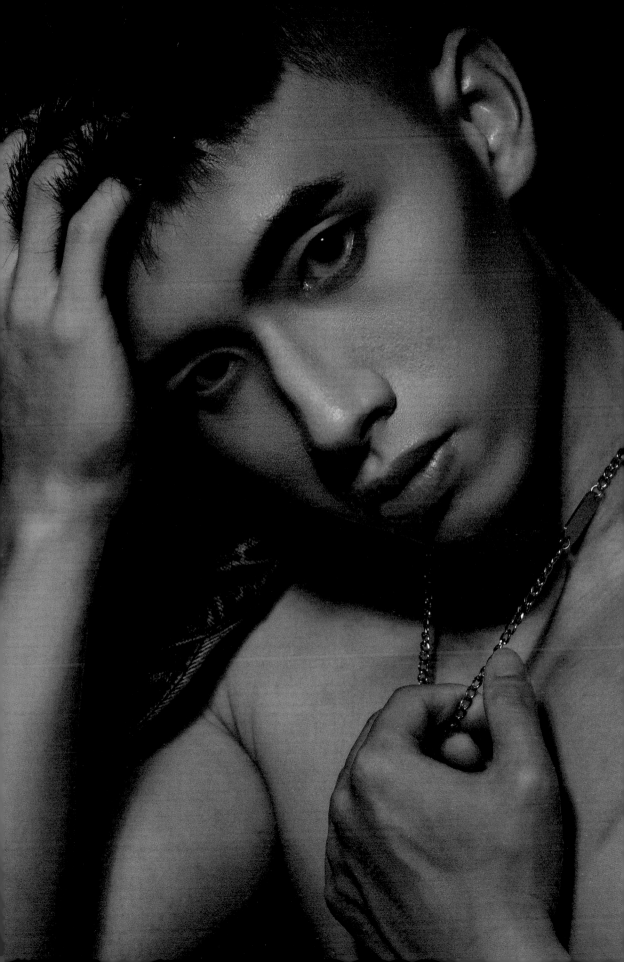

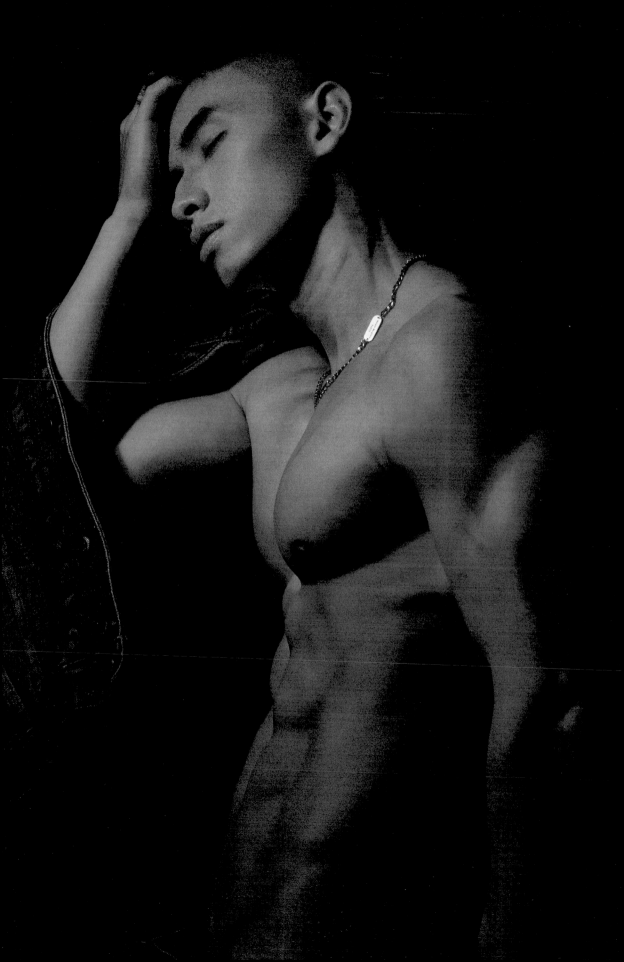

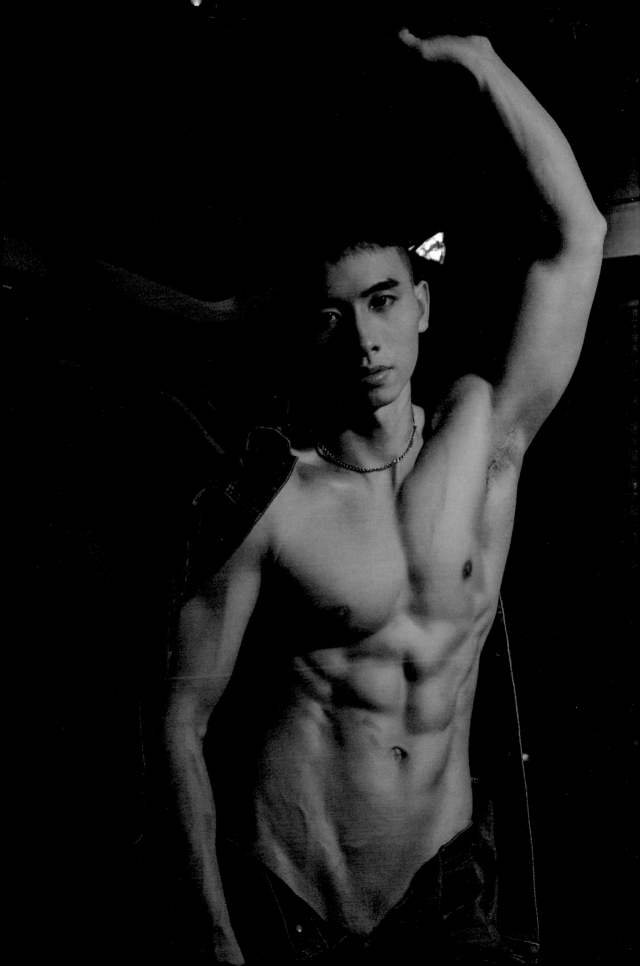

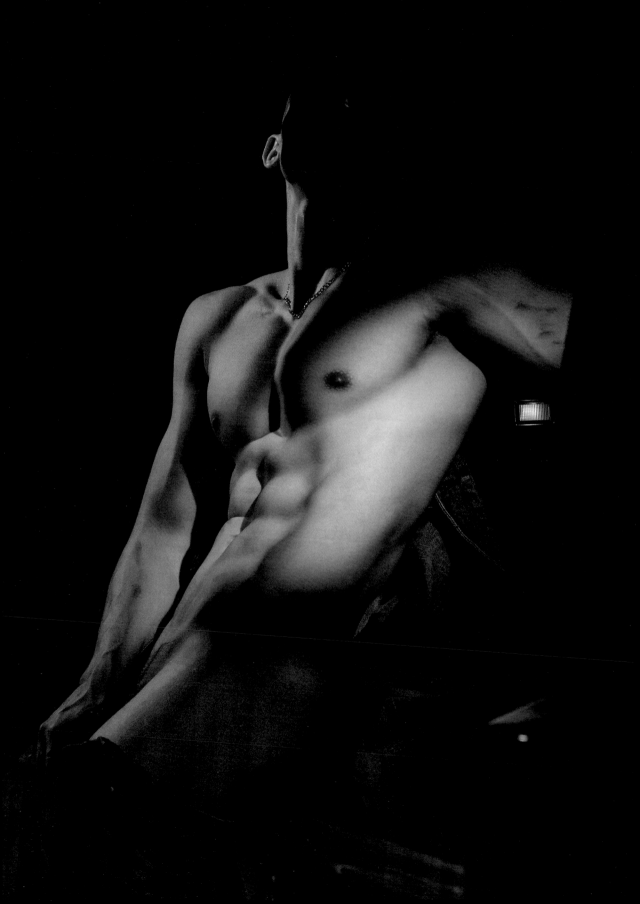

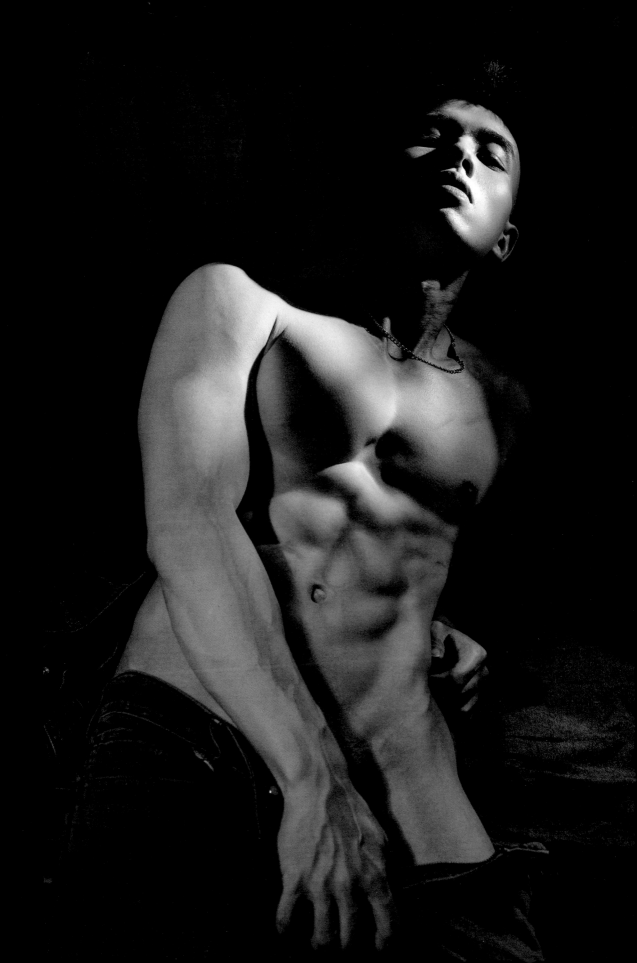

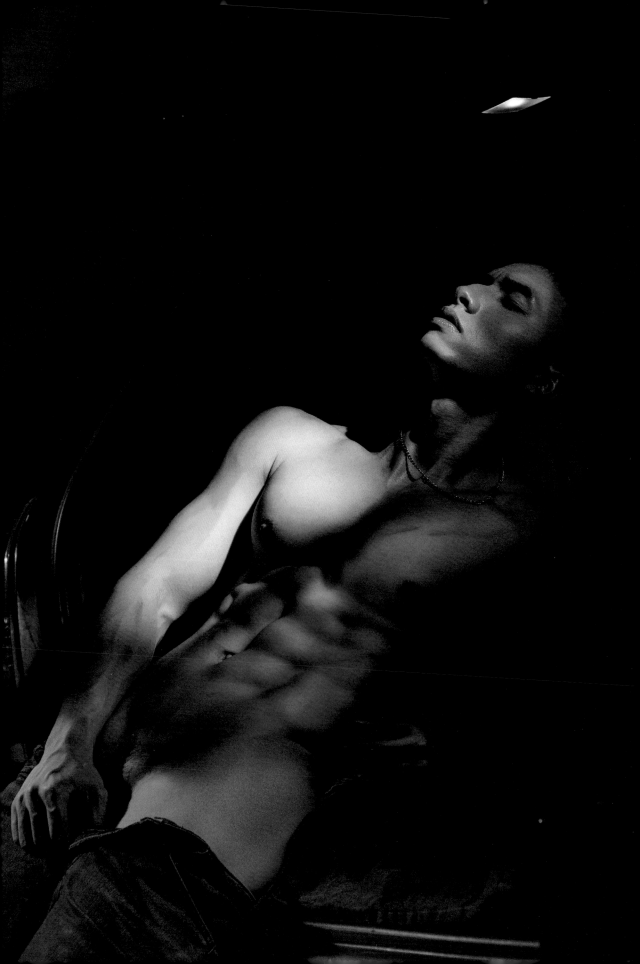

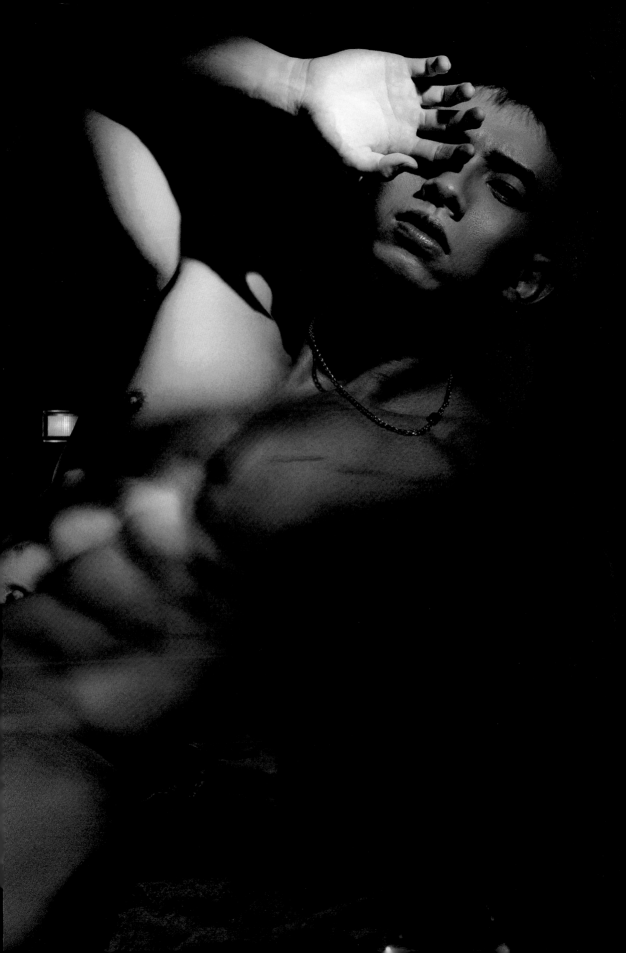

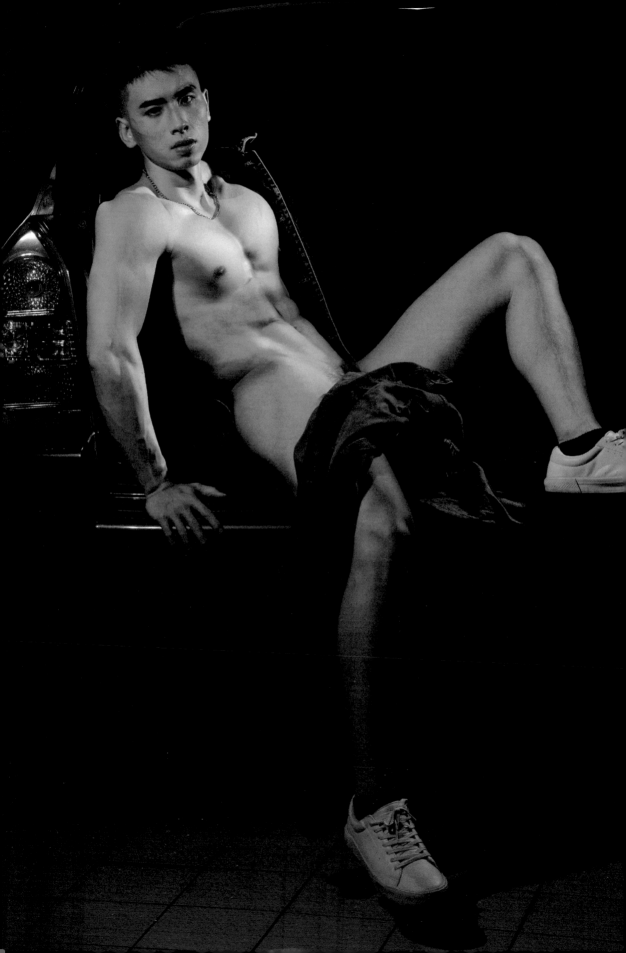

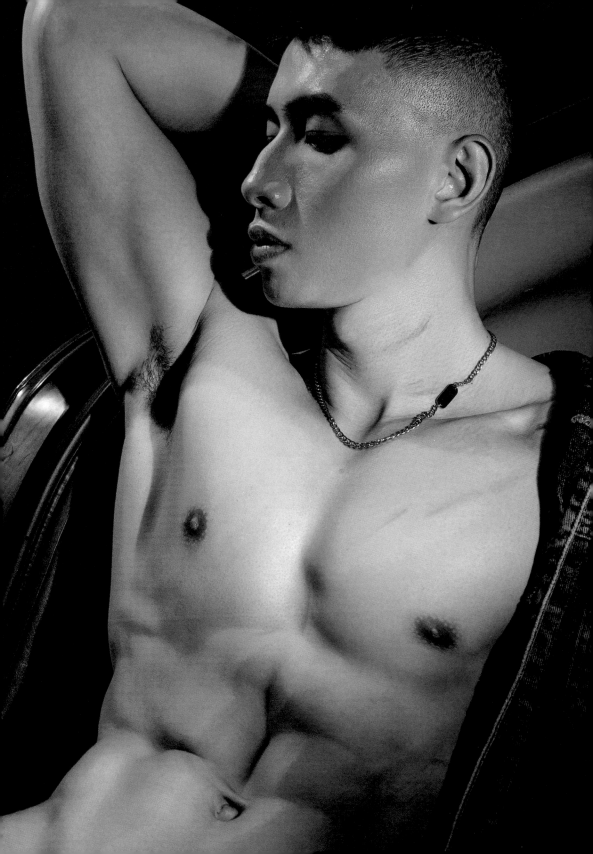

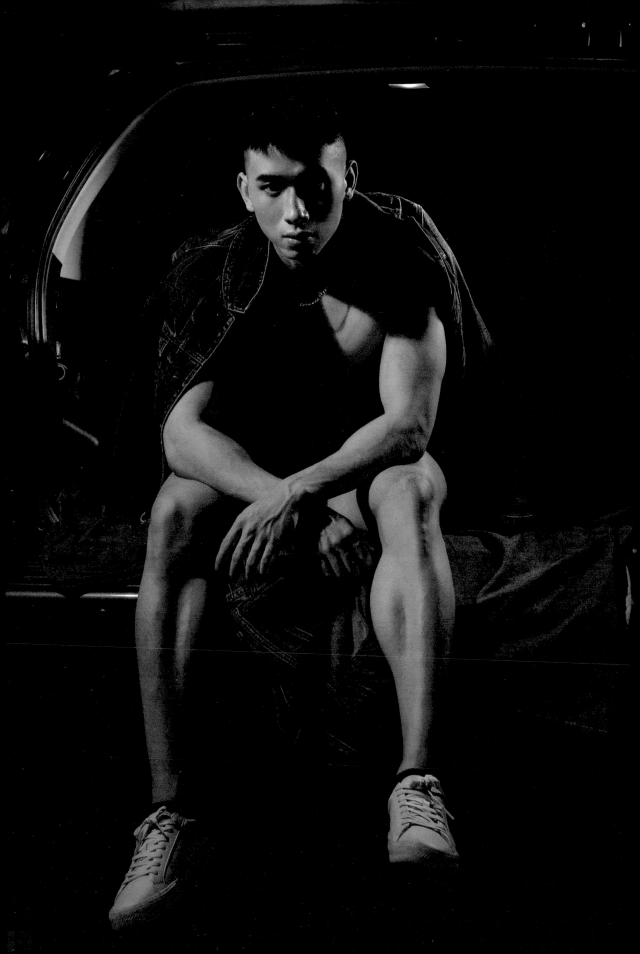

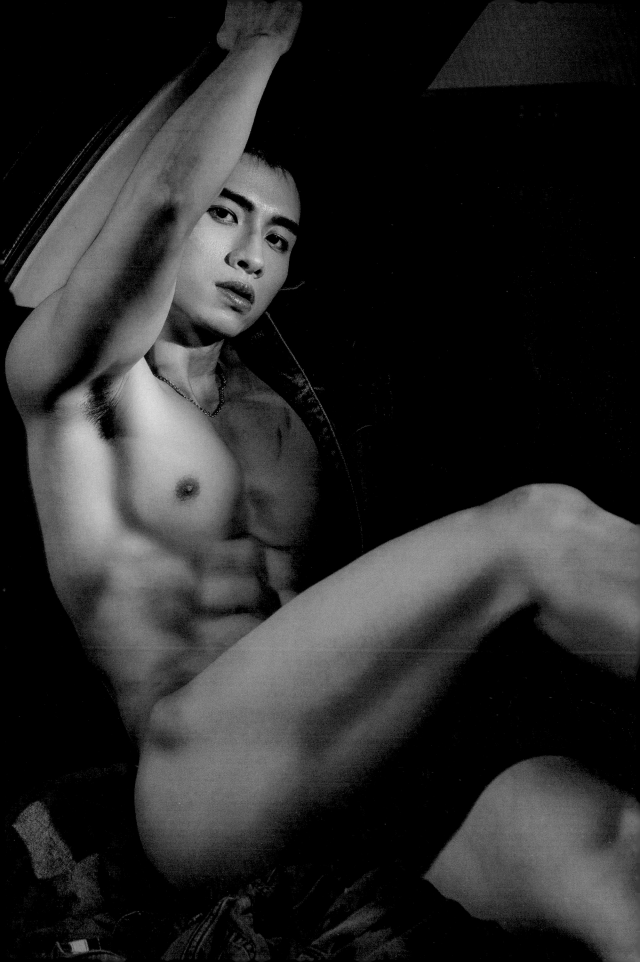

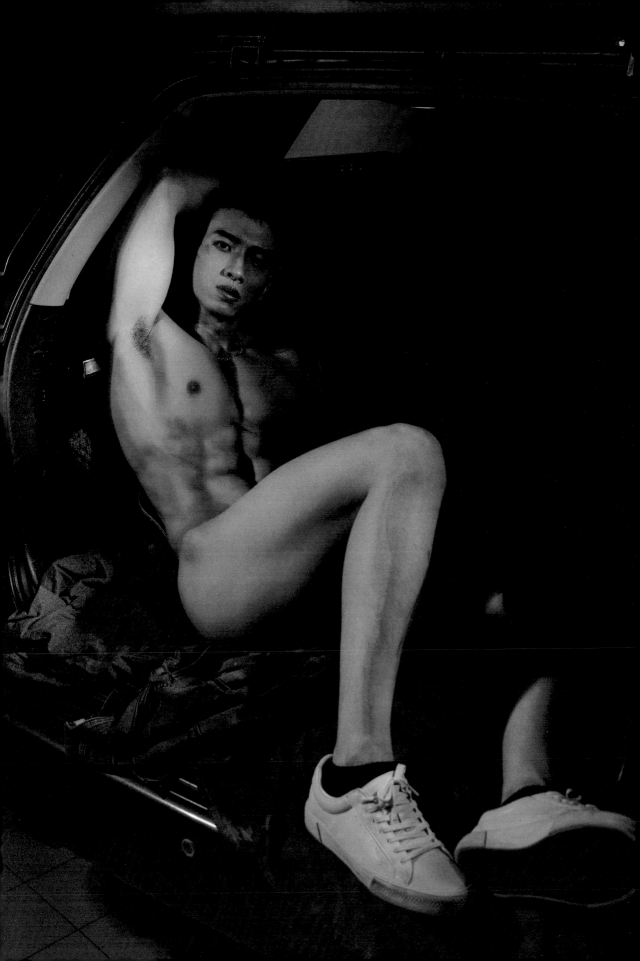

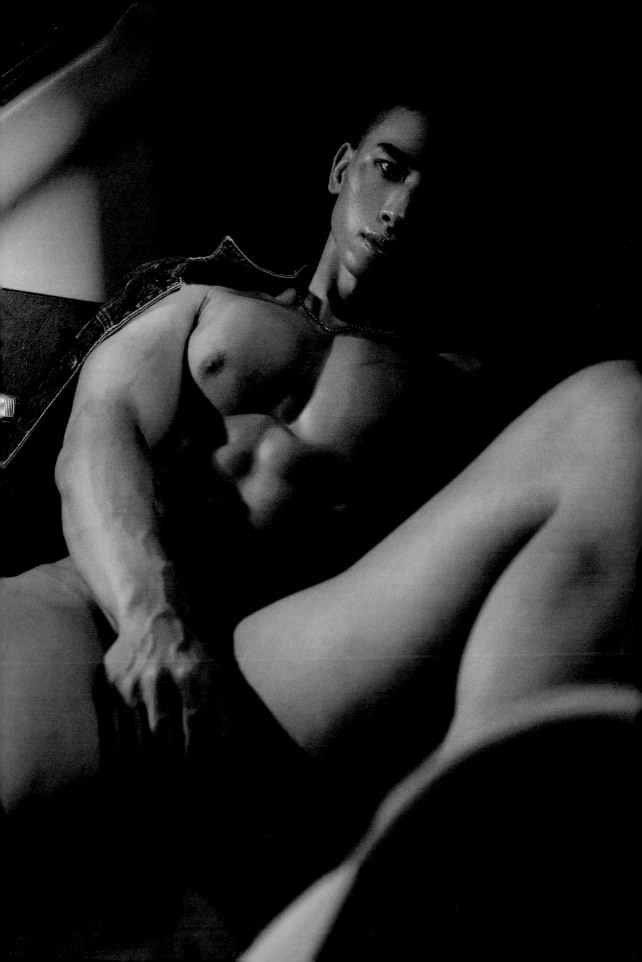

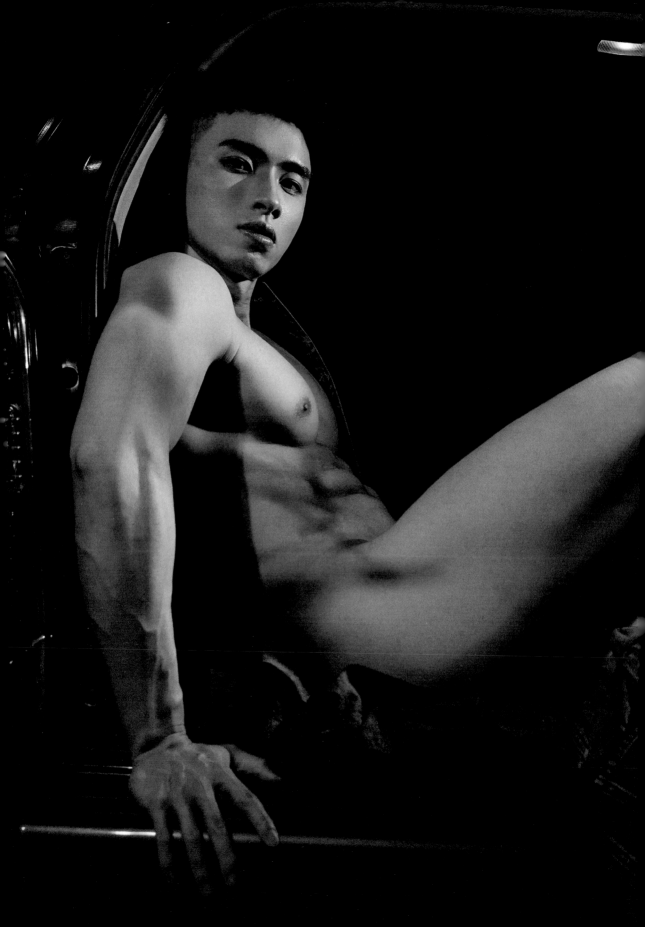

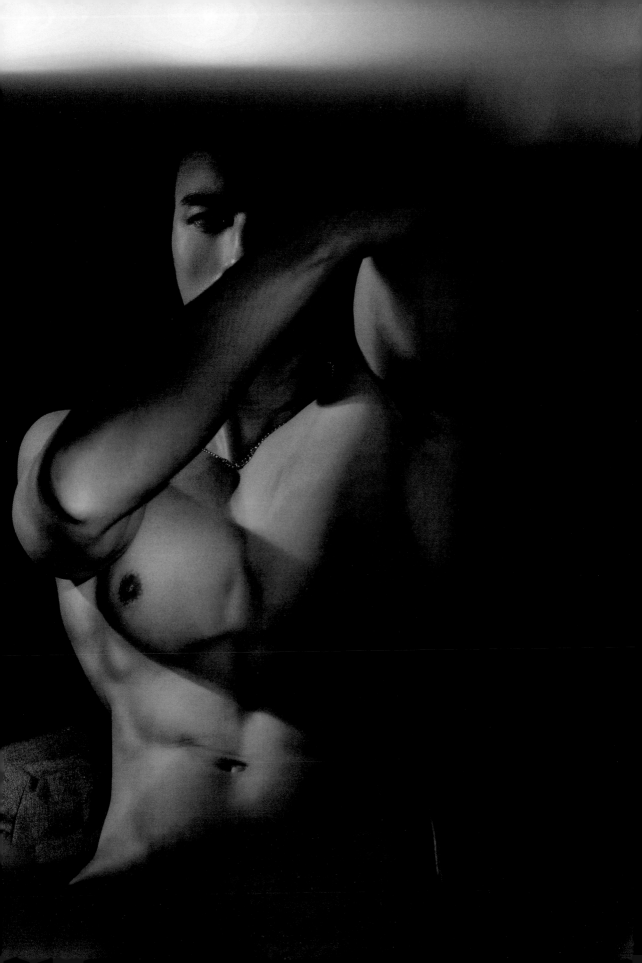

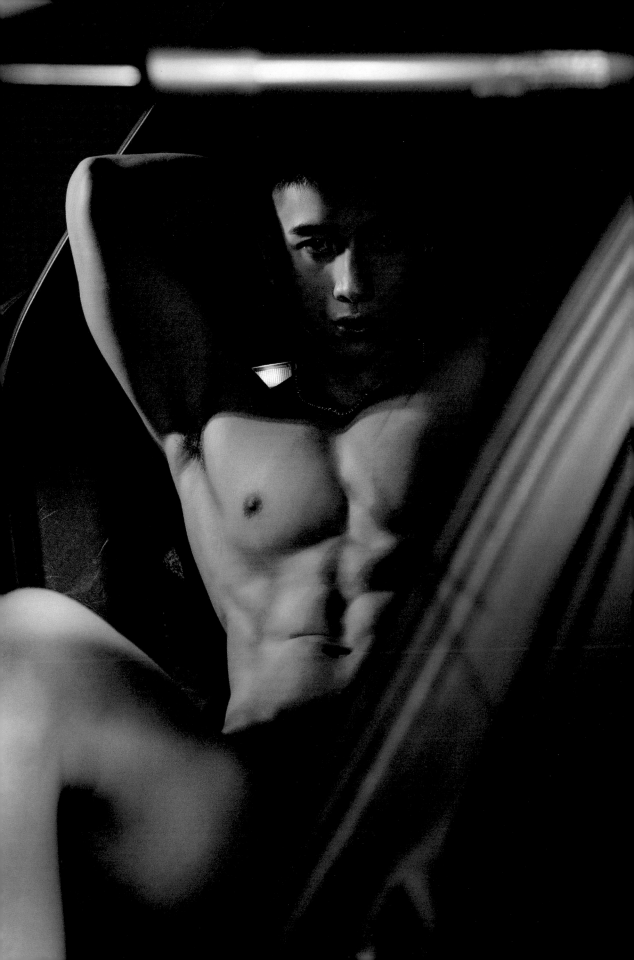

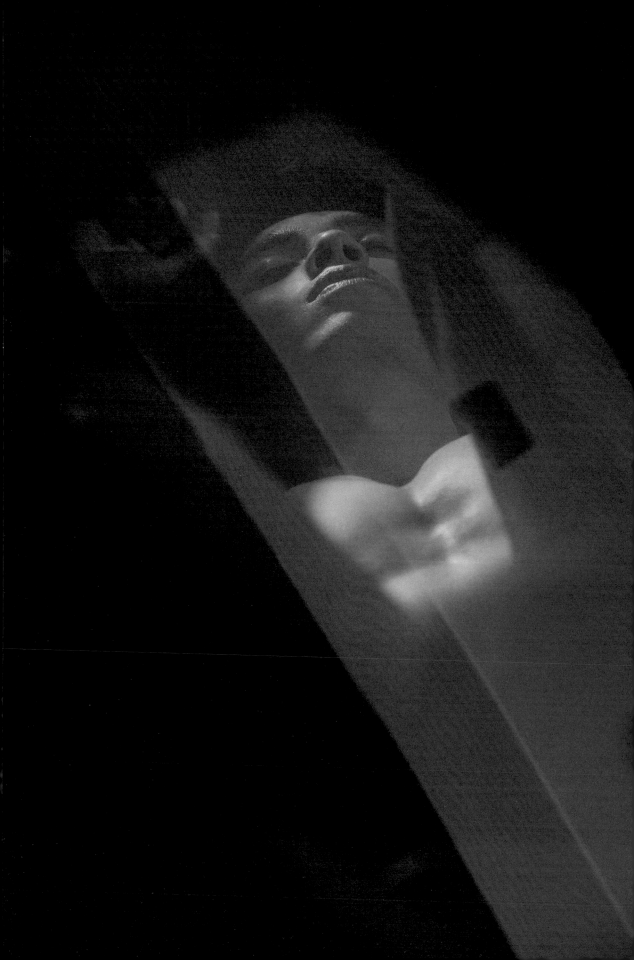

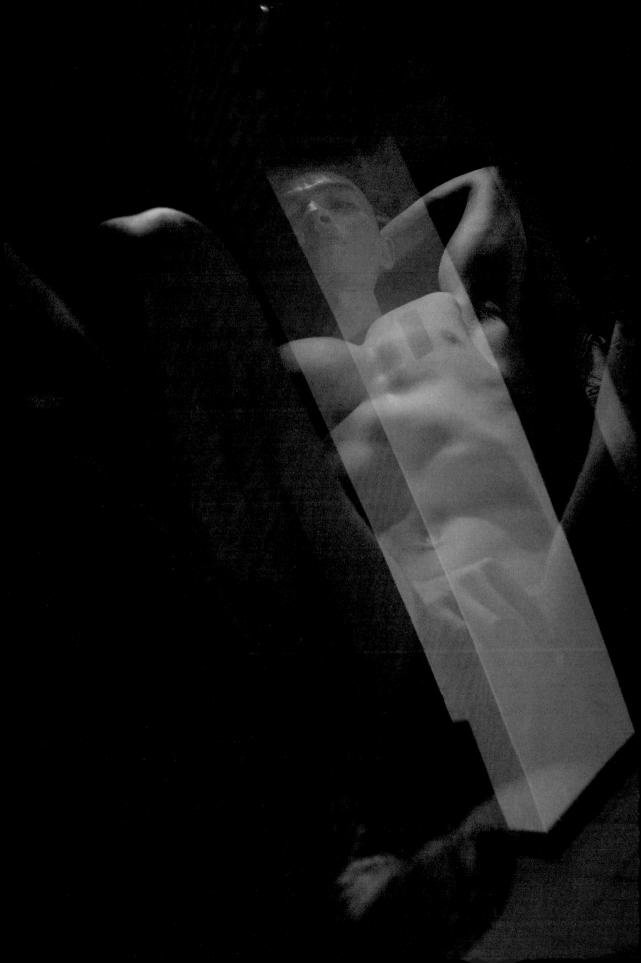

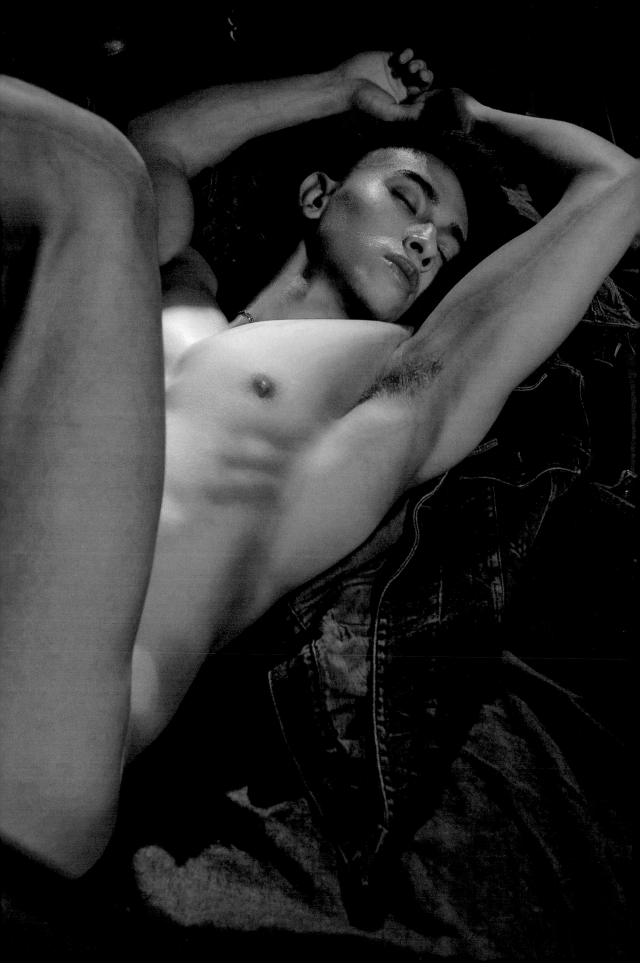

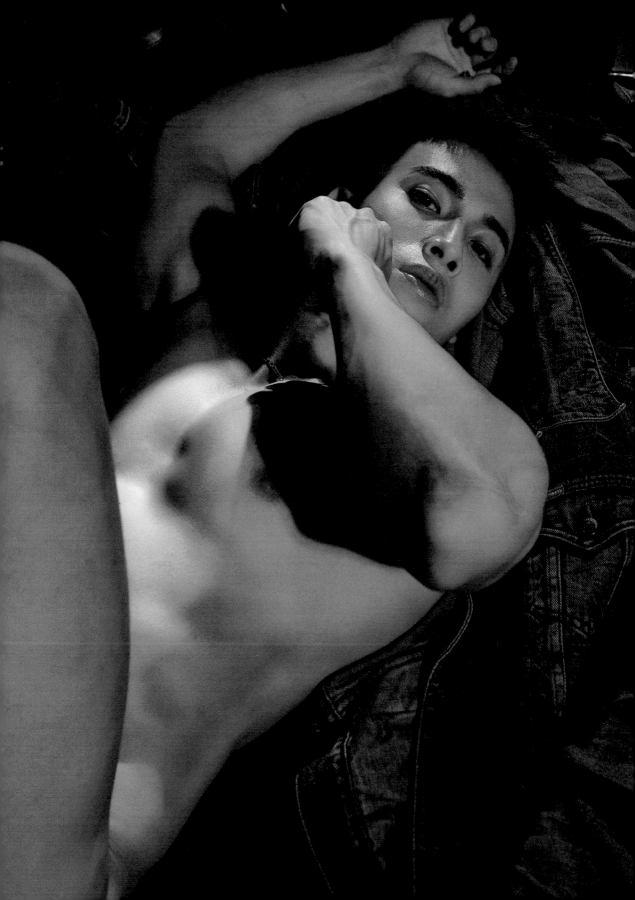

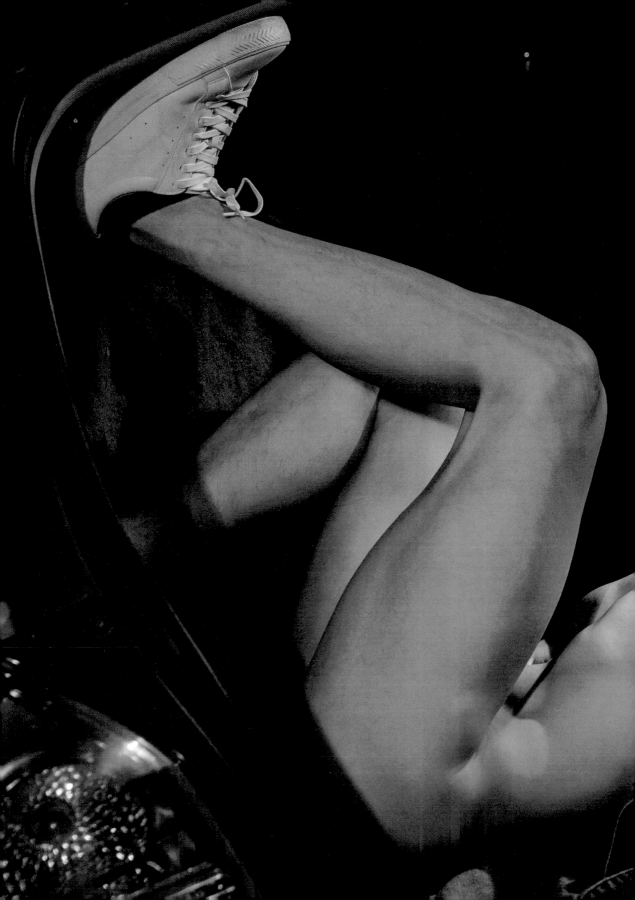

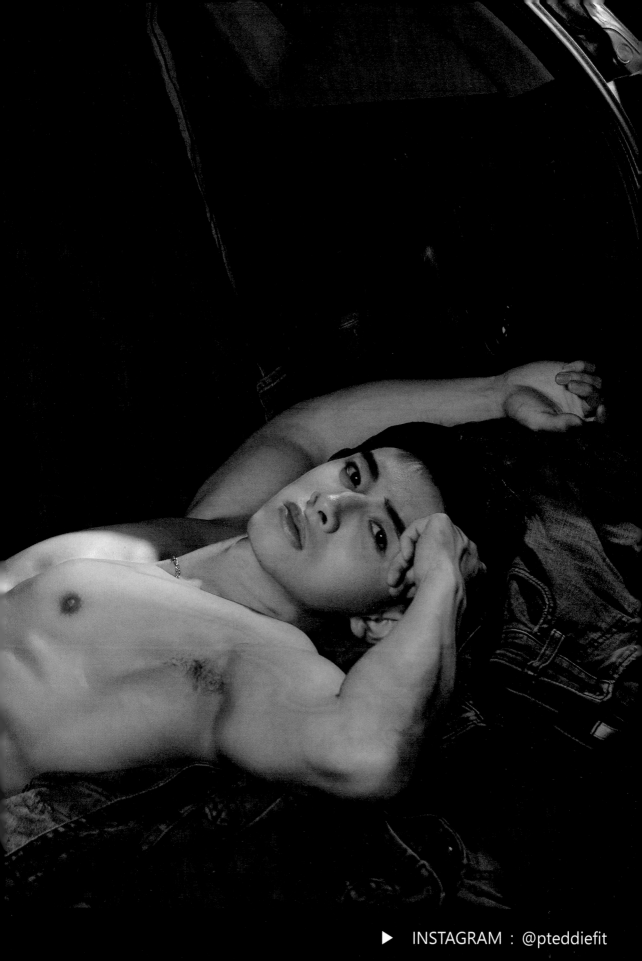

▶ INSTAGRAM : @pteddiefit

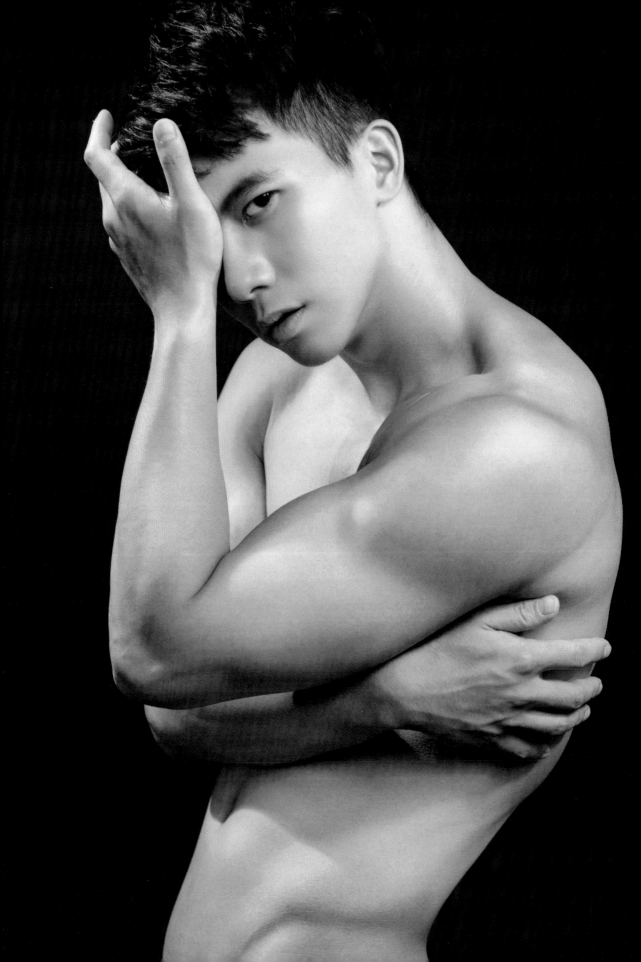

男 模 招 募

RECRUITMENT OF MALE MODELS

須年滿18歲

身材須具備基本線條

報名時交付個人臉部及裸上身清晰照片

照片請保持清晰、不加濾鏡、並在光源明亮處拍攝,

照片張數至少5張以上

攝 影 師 招 募

PHOTOGRAPHER RECRUITMENT

徵求特約合作攝影師

無論你是平面攝影師/動態攝影師等

都能來挑戰看看

一起將性感時尚帶入新紀元吧

(性感寫真創作 性別無限制 /男/女/男女/男男/女女)

出 版 合 作

AGENT DISTRIBUTION

想讓自己拍攝的寫真作品能廣為人知並有高獲利的銷售嗎?

亞升出版皆提供專業寫真後期製作與代理經銷服務

無論你是平面/ 動態攝影師/個人作家或相關專業人才

包含海內/外網路平台銷售、大型連鎖實體通路販售等

M yasheng0401@gmail.com ⊙ https://www.instagram.com/bluemen_01/

BLUE MEN 官方平台

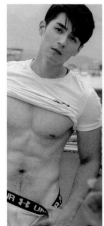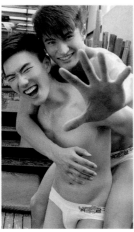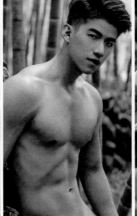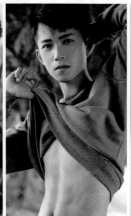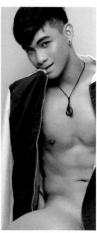

PUBU 書城

https://reurl.cc/IL2Y1d

實體書販售

https://reurl.cc/W4gbLD

官方攝影網站

https://reurl.cc/xZ9nGV

藍男色系列寫真電子書

https://reurl.cc/Ob2nXy

Telegram 宣傳頻道

https://t.me/bluemen123

官方IG最新動態

https://is.gd/kEpMeQ

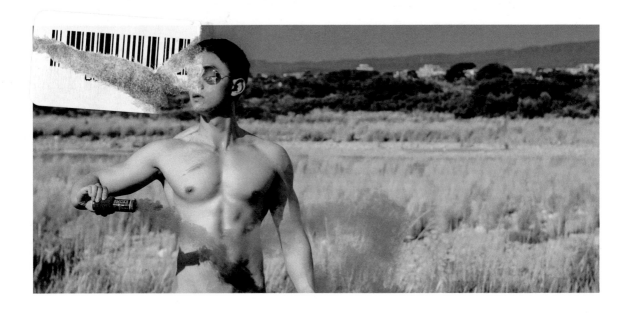

刊　　　期　　VIRILE 03 - EXPLORE

刊　　　名　　新世代人氣健體教練 / Eddie

出　版　社　　亞升實業有限公司

攝　影　部　　Department of Photography

攝　影　師　　張席菻

攝　影　協　力　　林奕辰

影　音　製　作　　林奕辰 / 蕭名妤

編　輯　部　　Editorial department

企　劃　編　程　　張席菻 / 張婉茹

排　版　編　輯　　林奕辰 / 林憲霖

文　字　協　制　　林奕辰 / 林憲霖

美　術　設　計　　林奕辰 / 林憲霖

法　律　顧　問　　宏全聯合法律事務所　　蔡宜軒律師

- 如書籍外觀有破損缺頁、裝訂錯誤等不完整現象，想要換書、退書、或您有大量購書的需求服務，都請與各平台如博客來、PUBU 等實體通路之客服中心聯繫。

- 詢問書籍問題前，請註明您所購買的書名及書號，以及在哪一頁有問題，以便各實體通路平台能加快處理速度為您服務

- 購買書籍後如有需要退 / 換書，請於各實體通路平台規定退 / 換貨天數中提出申請，如超過該平台規定之退 / 換貨天數提出
本公司將不接受原為實體通路之平台退 / 換貨申請，在此聲明

- 退 / 換貨處理時間每個平台無一定天數，請您耐心等候客服中心回覆

- 若對本書有任何改進建議，可將您的問題描述清楚，以 E-mail 寄至以下信箱 yasheng0401@gmail.com